Fusion Brian

Analysis & Soloing

蘇庭毅 著

Contents

Introduction

Brian Culbertson，已經發行許多暢銷的張專輯，在他的音樂世界當中，我認為是弦律和情感的標竿，敘事性十足，在現代的融合樂音樂當中，一個把玩許多樂器的音樂才子、音樂製作人，創造出許多動人的曲子，包含了 Smooth Jazz、Fusion、Funk、R&B，將介紹解説專輯裡音樂各種類型、Chords Progression Soloing，曲式分析、以及關於其他 Artist Soloing 解析、Bass Line、和值得擷取的 Licks。這些將帶給各位一個全方面 Brian Culbertson 音樂世界的探討。

在這裡想跟大家分享的不僅是他華麗的音樂和情感，以及與他合作的樂手 PLAY 音樂彈奏分析，我和一些樂手所演奏樂曲裡的巧思，讓更多喜愛 Fusion 的朋友一起享受這樣的氛圍，情感的旋律、活耀的 BASS LINE、有趣的和弦架構、以及樂手們趣味性的即興。

當一切都已經到達某種層次而每個人都分辨不出你我的時候，能夠去追尋的還剩下些什麼呢，其實就是回到每個偏見當中的個體了。
邁開步伐去尋找自己想要的音樂性，聆聽、收藏、分享、分析、演奏、合作，是精神價值當中重要的每一個步驟環節，因此我希望能夠讓更多的人愛上融合樂。

<div align="right">Bass 演奏家　蘇庭毅</div>

Brian Culbertson Analysis

在這本書當中，將充分了解到音樂的分析和多元性，將能夠得到 Brian Culbertson 動聽的旋律、充滿線條的獨奏樂句，不僅只是侷限在 Bass 上面，也包含解析了 Theory、Chord Progression、Piano Solo、Guitar Solo、Bass Solo、Soloing Concept、Bass Line & Licks，我認為對於許多喜愛融合樂的樂手熟讀這本書也能夠有很大的幫助和收獲，適用於 Piano、Guitar、Bass，也鼓勵能夠將旋律和 Licks 操作在 Bass 以及其他樂器，並且提供下載轉換於 Bass Solo 的 Licks，讓 Bass 手能夠習得這些從不同樂器角度所思考的 Solo，讓我們能夠更著重每個詞句間的段落和語氣、製造了線條的高低起伏。

在每個段落的編排你將會發現他所精心設計的巧思，也絕對適合引用在許多地方，他也著重於在旋律樂句的主題，並且製造些許的差異性不同，而排列在其他的段落和弦變化裡，產生聽覺上的層次感因此分明而新鮮。

Bass Line 當中也將 Groove 所表達的非常到位，清晰的聲線，有時也如同旋律般的引用主題、以及段落 2 Bar Pattern & 4 Bar Pattern，如何將主題般的 Bass Line 在不破壞主題的情況之下做稍微適當變化，讓整體動態更加生動，這將啟發我們在習得之後增加更多的想法，發展更多恰當並且創意的連接，增加更多的想法激盪來操作。

裡面包含了許多擷取專輯當中音樂家的演奏、我和 Four Motion Fusion Project Band 夥伴們裡面的演奏和分析，Guitar、Bass & Keyboard，也提供了許多的手法提升。

所以在習得他的素材之後，相信絕對會在旋律使用、樂句編排、主題引用、獨奏巧思、和聲混色、Bass Line 的創意，所有的條件都將會大幅度的提升，因為不只是樂器學習，也包含了很重要的音樂性，樂手們的演奏精神傳達，給予你許多新

的靈感，相信對於許多樂手都能夠透過這本書，以這樣的形式來思考到更多選擇，並且更加了解 Brian Culbertson 的很多創作想法和技巧，這將是我想要在這裏面所表達的。

Fullerton Ave

這首曲子收錄在 2014 年 **Another Long Night Out** 專輯當中，都會感十足的 Smooth Jazz 曲式，
Guitar – Chuck Loeb、Alto Sax – Eric Marienthal、Bass – Jimmy Haslip、Drums – Will Kennedy，
Brian Culbertson – Piano、Trombone、Slap Bass、Tambourine，等等多位大師共同創作。

這首 Ebm 色調為基底來貫穿整首曲子，前奏的 8 小節開始的 Drum & Bass Band In，跳動
又強壯的 Jimmt Haslip BASS LINE，開始由 Rhythm Keyboard、Rhythm GT 循序漸進式鋪陳
帶入穿插的 Guitar Phrasing。

Intro Bass Line

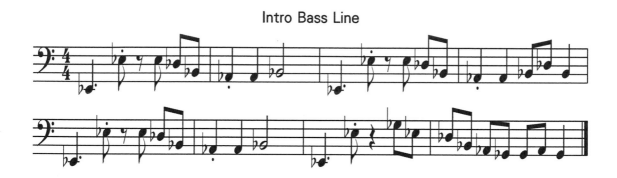

在曲式 8 分音符 164 BPM 的相同和弦情況之下其實可以使用 Cut Time 對半來把兩小節當
作一小節處理，Groove 也將會更加生動，細膩。

以開頭 8 小節為例，我們可以看到 BASS LINE 的走向，保持著基本架構的模式做小幅度的
調整，並且在最後兩小節做一個段落式的變化處理。
而記得在長短音符之間與輕重做明顯的區別彈奏，將會製造出好的 Groove。

Intro Bass Line Variation

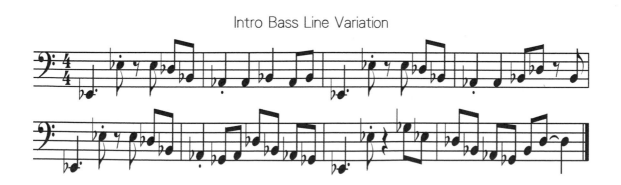

保持著 BASS LINE 基本的框架來做變化，在第二小節 3 拍更換為 4 分音符 Bb，第 4 拍八
分音符 Ab & Bb，第 4 小節第 4 拍更換為同音八分音符休止符&Upbeat Note，第 6 小節 1、

2 拍 Ab & Gb，3、4 拍更換成 8 分音符的 Ebm7 Descending Arpeggio Fill，最後在第 8 小節 3、4 拍改為最後的上行 Phrasing，Bb & Db。

在彈奏 BASS LINE 的變化當中，可以保持著主要的聲線架構，以不破壞原來的基本節奏框架為主，再來做某些局部的變化，改變些節奏、長短輕重音、以及增加 Ghost Note、切分音、滑奏，情緒上的裝飾，並且在 4、8、12、16 的小節之中做一個清楚的過門編排。

Verse Melody

Pick Up 旋律進入主題，運用著相同的 Motive 旋律，而每 4 小節混入其他的和弦色彩，以不衝突的容納之下，創造出多樣化的合聲編排。

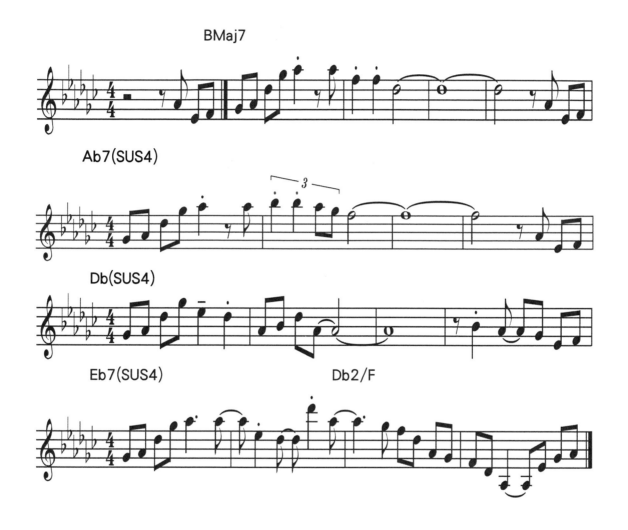

以 Ebm 色調為主軸的曲式調性，Pick Up Phrase 數字音 02－67，進入強烈的 Motive，都使用每 4 小節的第 1 小節來做 Motive，搭配著 BMaj7 Chord 的 1－4 小節，12－51－2－02，2－4 小節開始造句，直到第 4 小節 3、4 拍 02－67 開始 Pick Note Motive。

第 4 小節連貫著下一小節的 Motive 到第 5 小節，轉換成 Ab7(SUS4) Chord，相同的 1 小節 Motive，第 6 小節開始造句 3 3 21 7，而直到第 8 小節 3、4 拍也回到了 Pick Up Motive Phrase，銜接下一小節。

第 9 小節 Db SUS4 Chord，Motive Phrasing 有點變化，12－51－6－5，而從第 10－12 小節開始造句，在第 12 小節 Pick Up Note 也改變成 03－02－01－67。

銜接到下一小節 Eb7(SUS) Chord 原來的 Motive 12－51－2－02(但 3、4 拍成為切分音

狀態)，13 – 16 小節變成兩小節相同一個和弦，在第 15 小節變成 Db2/F Chord。

而第 14 小節開始到 16 小節的美妙旋律變成 06 - 05 - 05 - 02 | 2 - 01 - 7 5 - 21 | 75 - 2 - 06 - 12。

<div style="text-align:center; border:1px solid black; display:inline-block;">在旋律上務必請注意高低音正確位置的轉換</div>

當已經透過視譜，並且高音譜記號轉移到低音譜記號，記得在指板上尋找操作適當的位置和 SHIFT 手法，聆聽音檔練習完之後，請打開旋律伴奏版本，在 BASS 上操作這一段旋律聲線吧。

同時我們也能夠去運用平行的角度來看待旋律在每個和弦變化的音層角色。

BMaj7 – | 56 – 25 – 6 – 06 | #4 – #4 – 2 |2 | 06 – 3#4 |

Ab7(SUS4) – | b7 1 – 4 b7 – 1 – 01 | 2 2 1 b7 – 6 | 6 01 – 56 |

Db7(SUS4) – |45 – 14 – 2 – 1 | 56 – 15 – |5 | 06 – 05 – 04 – 23 |

Eb7(SUS4) – | b3 4 – b7 b3 – 4 – 04 | 01 – 0 b7 – 0 b7 – 04 |

Db2/F – | 5 – 04 – 31 – 54 | 31 – 5 – 02 – 45 |

因此，Diatonic Key 看待旋律以及使用在不同和弦當中音層的判斷，是相當重要的兩件事。

Verse Bass Line

在 Verse Bass Line 當中，Jimmy Haslip 以每個和弦所描繪的固定節奏框架來做處理，4 小節為一個和弦的架構之下，看待為 2 Bar Bass Line 編排，單數小節為描繪節奏的主幹，而後來的小節成為呼應造句的 Bass Line，第 13－16 小節接近段落的結尾，成為兩小節換一個 Chord，也是運用 Two Bar Bass Line 的概念。

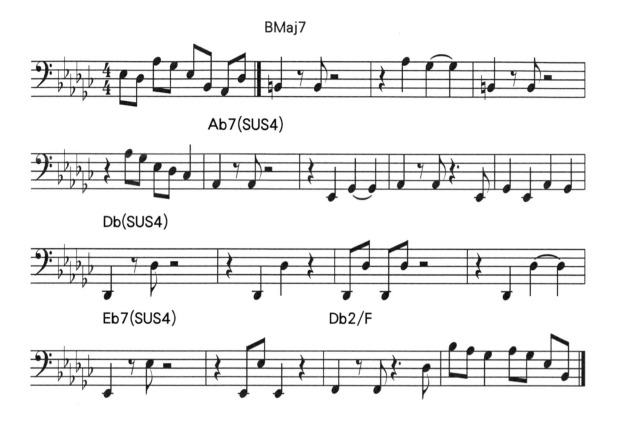

在聽了音檔以及識譜練習過後，請利用伴奏版本來操作熟練 BASS LINE，第二步能夠以轉換的和弦個別針對單數小節為節奏主體，雙數小節的造句，成為洽當的新 BASS LINE。

B SECTION MELODY

B Section Melody，在許多的和弦轉換進行當中，編排著節奏感十足的旋律，而分為兩段 MOTIVE 造句式旋律，在第一段 MOTIVE 1 – 4 Bar & 9 – 12 Bar，第二段 MOTIVE 5 – 8 Bar & 13 – 16 Bar。

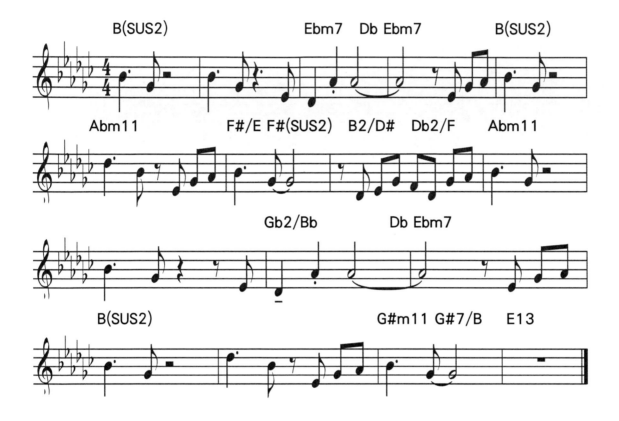

以節奏感的 Motive Phrase 來造句，Guitar & Keyboard 的 Unison 典型的 4 Bar Phrasing 進行排列，在第一段 Motive1 – 4 & 9 – 12 Bar 當中，第 1 小節和第 2 小節的音符節奏相同，強調了 4 分附點 8 分音符節奏，但在第 2 小節第 4 拍反拍增加了 8 分音符 Note，並且串聯第 3、4 小節 Phrasing，以及第 4 小節下一個 Motive 的 Pickup Phrase。

第 9 –12 小節一模一樣的樂句但是和弦和聲卻不相同，除了第 4 & 12 小節相同 Phrase 和 Chord。而第一組 Motive 像是在幫第 2 組 Motive 做鋪陳般的感覺。

第 2 組 Motive 5 – 8 & 13 – 16 Bar 同樣是 4 Bar Phrase 句型，第 5 –7 小節同樣的 4 分附點八分音符 Motive 節奏，其實跟第一組 Motive 節奏相同，在第 6 小節和第 8 小節增加了造句 Phrase，更加生動，完成第二組的第 1 個 4 Bar Phrase。

而除了分別第 2 組 2 個 Motive Phrase 第 5、13 小節樂句、和弦相同以外，其餘的樂句相同，和弦和聲不同。這種情況的手法造成了固定持續旋律，但卻移動合聲的感覺。相似於 Verse 的手法。

請跟著 Play Alone 一起 Play 感受著變化的合聲吧。

Fullerton Ave B Section Bass Line

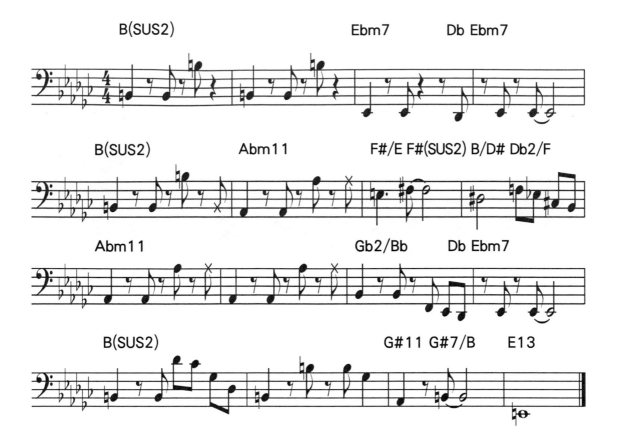

B Section Bass Line，對齊切分相稱著 Rhythm Guitar RIFF、Guitar & Piano Unison 的旋律、大鼓厚實的節奏點，Bass Line 也增添了短八度音和 Ghost Note，讓 Bass 樂句線條聽起來更加的跳動、清晰、趣味性。

在第 8 小節的 Db2/F 和弦使用八分音符 32 – 16 來做經過音下行，而第 11 小節 Gb2/Bb 和弦除了切分 Bb BASS Groove Note，也塞入了 07 – 65 經過音點綴連接到下一小節的 Upbeat 切分。

到了第 13 小節在 3、4 拍插入了 8 分音符 Bass Fill In 21 – 52，讓 Bass Line 更加 smooth 的表現，再續連接到下一小節的 B Note，此手法必須搭配 Slide，聽覺聲響才會較為溫和、悅耳。

跟著 Play Alone 將譜上 Bass Line 彈奏出，並且在學會之後繼續跟著和弦和節奏框架內彈奏出自己的 Bass Line 吧。

Fullerton Ave Chorus Guitar Melody

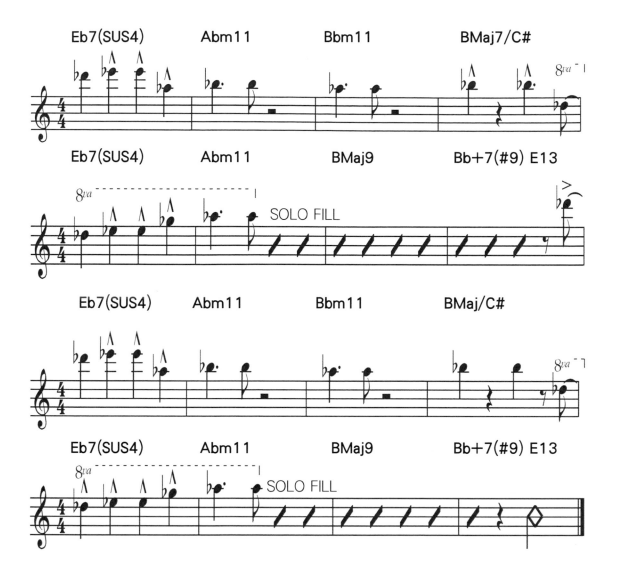

在 Chorus 的部分緊接著介紹吉他的旋律呈現，也是 Guitar & Piano 之間的旋律 Unison，雖然在少的 Phrase 當中穿越 Chord Progression，但是如何將音符的輕重音的連結性傳達，是非常重要的一大課題，以及巧妙地在 Solo Fill 的地方加入恰到好處的巧思，所以我們必須花費一些時間在練習這樣旋律的 Dynamic，剩至在駕輕就熟之後融入許多可以添加的表情裝飾，讓旋律更加俱有個人風味，所以在此的練習將旋律轉化在 Bass 之上來做表達，並且練習添加適當的 Solo Fill 在所需的位置上。

隨著 Play Alone 首先練習 Phrase 的部分，直到熟練，而下一步再來思考如何編造動聽的 Solo Fill。

Fullerton Ave Chorus Bass Line

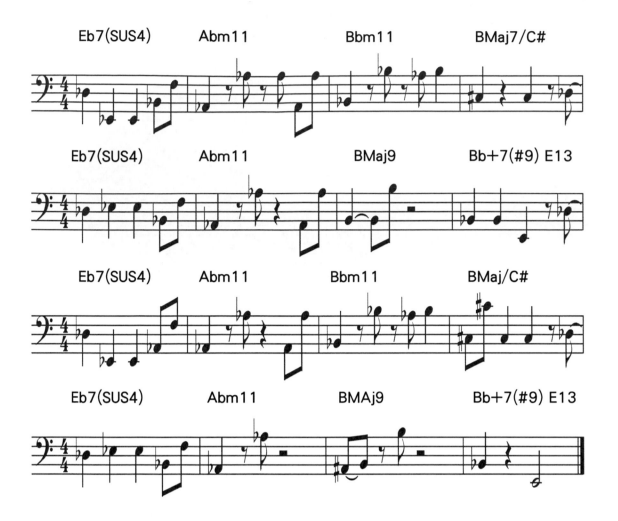

在 Chorus Bass Line 當中，實際音樂上除了 Jimmy Haslip 彈奏也包含了額外的 SLAP，但我們第一步必須要瞭解的是它基本的節奏面貌，並且在固定的節奏框架之下來裝飾彈奏點綴，畢竟實際的 LIVE 與錄音添加不同，取決於在樂手實際的慣用手法處理方式，來呈現原始的 **Bottom Groove Line**，以及明亮的 **Slap Technique**，當我們足夠了解就能夠將兩者結合。

跟著 Play Alone 來將 Bass Line 給內在化吧，而熟練之後想必會衍生出更多不同的小東西，並且使你擁有更多的靈感來使用在這樣的節奏和弦進行當中，並且不失去了原始的框架。

Fullerton Ave 廖禮烽 Piano Solo Section

在這裡我將與之合作過的優秀音樂家擷取了他們精彩的 Solo 片段，寫成音符傳遞與大家分享、練習，透過融合音樂也學習到更多不一樣的出發點。

在鋼琴 SOLO 部分，將要介紹台灣鍵盤手廖禮烽精彩的獨奏手法給大家，他是一位彈奏非常有想法也對於音樂內容能夠即時做出適當編排的鍵盤手，天馬行空的即興演奏和觸鍵，對於流行樂和融合音樂有專門度到的見解，多變的音色，態度十足，在跟他合作當中很融洽並且理解能力迅速，在演奏的當中感覺就像增添了很紮實的基底。

在 Eb Minor Chord 的鋪陳當中，由連續 Chromatic Approach 以及兩個兩拍三連音帶入，4－5 Bar 接著持續使用 2 1 4 6(低音)的 Sequence 手法下行，並且置放了些 Space，在第 8 小節使用從 5 度音的連續 3 個半音上行，接續到 E、F、Ab 的特別手法，第 9 小節上行 Line 至 3、4 拍下行 Db & Bbm Double Stop，第 10 小節的 1 拍增加了 F Note 成為 Bbm Chord，第 2 拍反拍為 Gb Chord 切分到第 3 拍 4 分音符，第 4 拍 Gb Double Stop。

第 11 小節第 1、2 拍 8 分音符 Upbeat A、D 為 Bb、Eb 的 Chromatic Approach Notes，第 12 小節第 1 拍 8 分音符正拍一樣是 Chromatic Approach 進入 Bbm Chord，而第 2 拍八分音符反拍為低音的 5 度音 F Note。

切分到第 13 小節第一拍的 Bbm Double Stop，切分 2 拍 8 分音符反拍的 Db Double Stop 切分到第 4 拍正拍，反拍為 Fm Double Stop，繼續切分到第 14 小節第 2 拍正拍，反拍為 Gb Double Stop 切分到第 3 拍。

第 16 小節 3、4 拍開始到第 18 小節使用著 Blues Scale，第 20 小節第 1 拍從 Bb 開始小 3 度上行到第 2 拍，E & D Note 包圍著 Eb Note，24 小節的第 4 拍 8 分音符 Pick Up Note Ab、前進 25 小節的 4 分音符樂句，第 26、27 小節的 Eb Minor Pentatonic Scale，最後第 29 小節的 16 分音符樂句第一拍 Up beat Ebm Chord 到第 2 拍加上 Double Chromatic Down，第 3 拍的 Bb、Gb、D、C 為 Bb+ Chord 下行，最後 Bbm7 16 分音符結尾。

Fullerton Ave　陳逸倫（AJ FENDER）Guitar Solo Outro

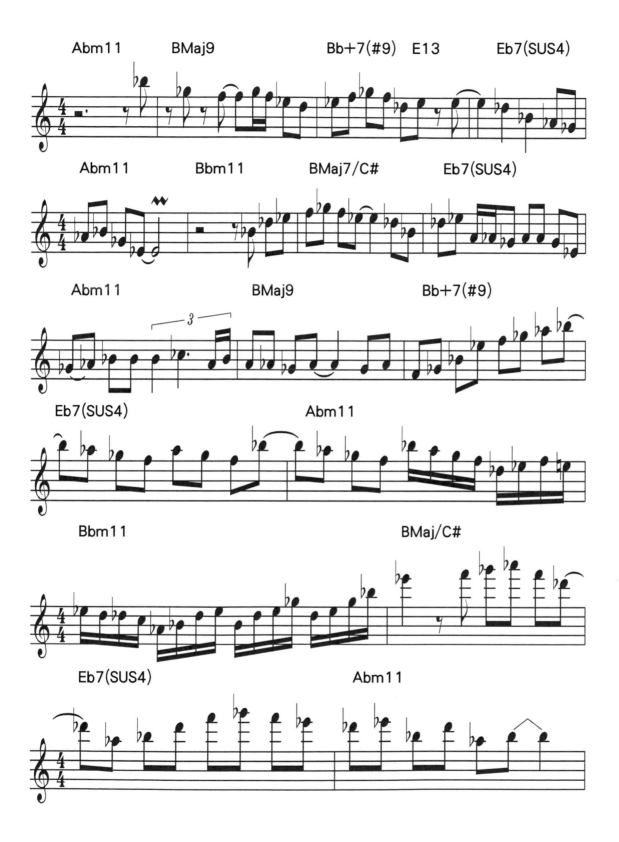

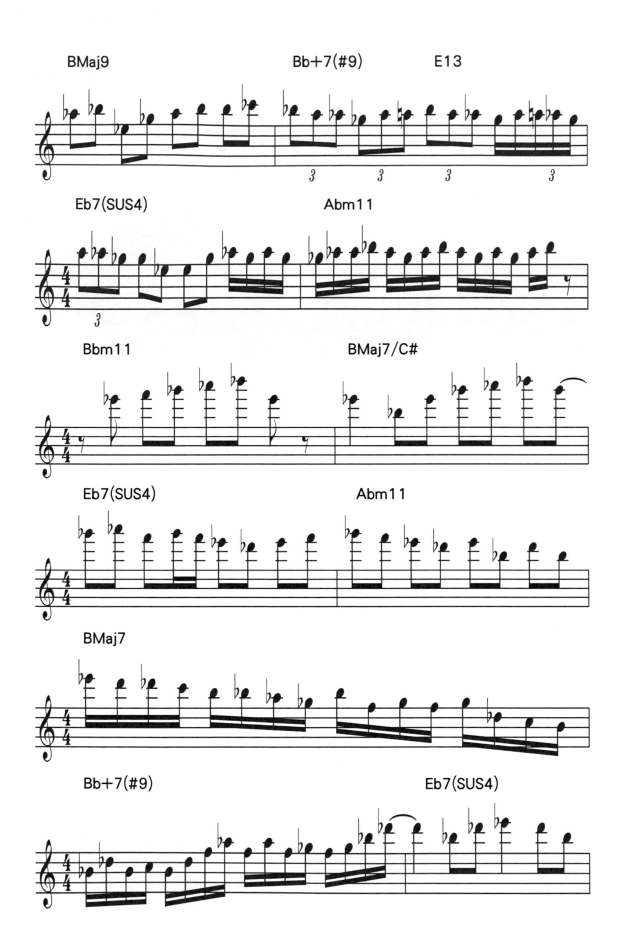

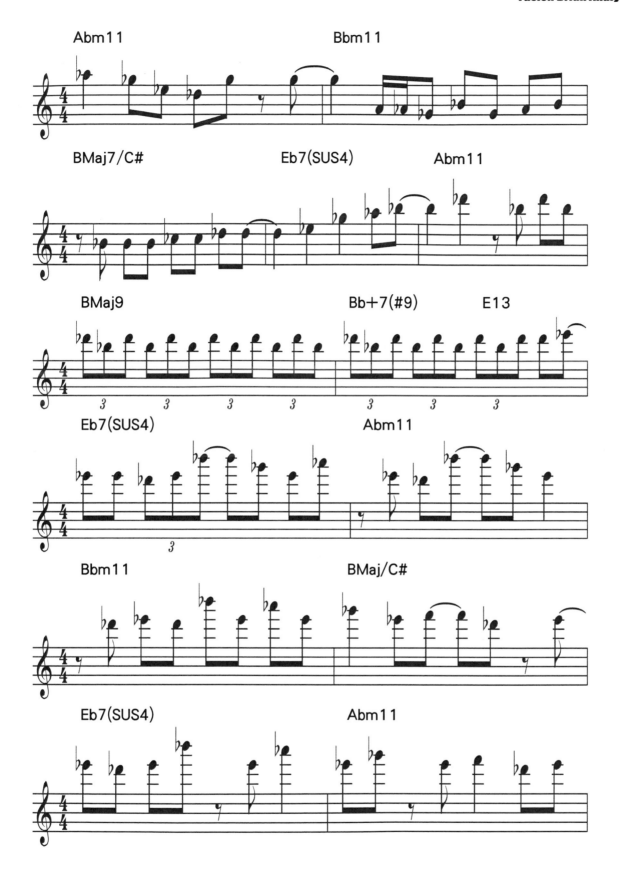

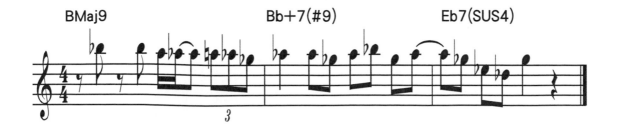

吉他手 AJ 陳逸倫，是個 Solo Artist，在他的獨奏和思考模式時常令人驚艷，感覺像瀑布般的靈感湧現在樂句彈奏之中，流暢而快速的 Technique，Funk Groove 到味，時而細膩的指奏投入出情感，在 Tone 調上具有濃厚的個人辨識度，大膽又前衛的 Fusion 音樂和 Jam 的代表。

在 Fullerton Ave 當中的彈奏，從 1 到 3 小節的 Chorus Solo Fill 進入，第 2 小節的第 4 拍 8 分音符 Upbeat D Note 連貫描繪了 Eb Harmonic Minor Phrase，而從第 3－5 小節包含了第 5 小節的 Vibration 裝飾、6－7 小節的兩段樂句為 Ebm Pentatonic Scale，第 8、10 小節的 Eb Blues 手法，第 11 小節 Bb+7(#9) 和弦混色著 GbMaj7 Arpeggio 上行，8 分音符樂句第 1、3 拍反拍為和弦的 b13 度音，第 2 拍反拍為 #9 度音，切分到第 12 小節八分音符樂句 54－b32－4b3－25－04－b32 到第 13 小節前兩拍八分音符順降 Motive Sequence，第 3、4 拍象徵 GbMaj7， Chromatic Approach E Note 連貫第 14 小節的 16 分音符樂句，第 1 拍的 16 分音符從 Eb 下行到 C，分別在 Bbm Chord 中扮演著 4 度、Chromatic Approach Note、3 度、2 度，從第 2 拍到第 4 拍為 Ebm Pentatonic 4 度音開始的 2356、3561、5613。

第 16－18 小節使用了 Ebm Aeolian 強勁的 8 分音符，接著第 19 小節 Bb+7(#9)、E13 Chords 使用的 1－3 拍 3 連音 Ebm Blues Scale，5 度半音下行到 4 度音全音下行到 b3 度，如此音層反覆上行到五度又下行到 4 度，下行第 4 拍五連音上下行圍繞著 Gb、Ab、A Notes，第 20 小節 3 連音、8 分音符、反覆 Ab、Gb Pull－Off Technique 16 分音符的 Blues 樂句，結合著 21 小節的 16 分音符 Motive，以 Gb、Ab、Bb 上下行所結合的 Phrase 倍數化，使用著 Hammer－On & Pull－Off 所結合的 2 Bar Phrase 。

第 22 小節的 1 Bar Phrase，第 23－24 小節的 2 Bar Phrase，第 25 小節的 1 Bar Phrase，同樣使用了 Ebm Aeolian Scale 組成，26 小節的 BMaj Chord 使用 16 分音符樂句，第一拍由 3 度音下行 2 度音，2、4 Upbeat 穿插 b3、b2 度音層，下行到第 2 拍回到主音 Diatonic 下行 1、7、6、5，上行 3 度音到第 3 拍反覆方向 7、#4、5、#4，所以由此可知為 B Lydian 為主幹的樂句，而繼續上行半音到第 4 拍 5 度音 Gb，然後上行 4 度到 2 度音的 Db Note，並且 Double Down Approach 回到主音 B Note，連接第 27 小節的 Bb+7(#9) Chord，使用著 Bb Aeolian 反覆上下行的 Sequence Phrase，熟練著 26－27 小節 B Lydian ＋ Bb Aeolian 所結合的 2 Bar Phrase，雖然為單純的 16 分音符節奏，但是非常的複雜以及不規則技巧性。

第 31－33 小節和弦進行分別為 BMaj7/C#、Eb7(SUS4)、Abm11，共同使用著 BMaj Scale 混色，以 8 分音符強勁的穿越到第 33 小節的第 3、4 拍八分音符 Bb、Db Notes 反覆起始

Motive，連接第 34、35 小節的 BMaj9、Bb+7(#9) & E13 Chords，也繼續使用著 3 連音 Db & Bb Notes 反覆來回 Motive。

第 36 – 41 小節使用相同 Motive 以 Ebm Triad 和弦內音為主，互相交和，也交合於 Extension F Note & Scale Tone Db Note，產生著有趣的排列，最後第 42 – 44 小節和弦為 BMaj9、Bb+7(#9)、Eb7(SUS4)，回返 4 度音到 Bb Note，使用著 Ebm Blues Scale 穿越，最後收尾在第 44 小節第 3 拍的 Gb Quarter Note。

Fullerton Ave Chuck Loeb Guitar Solo Outro

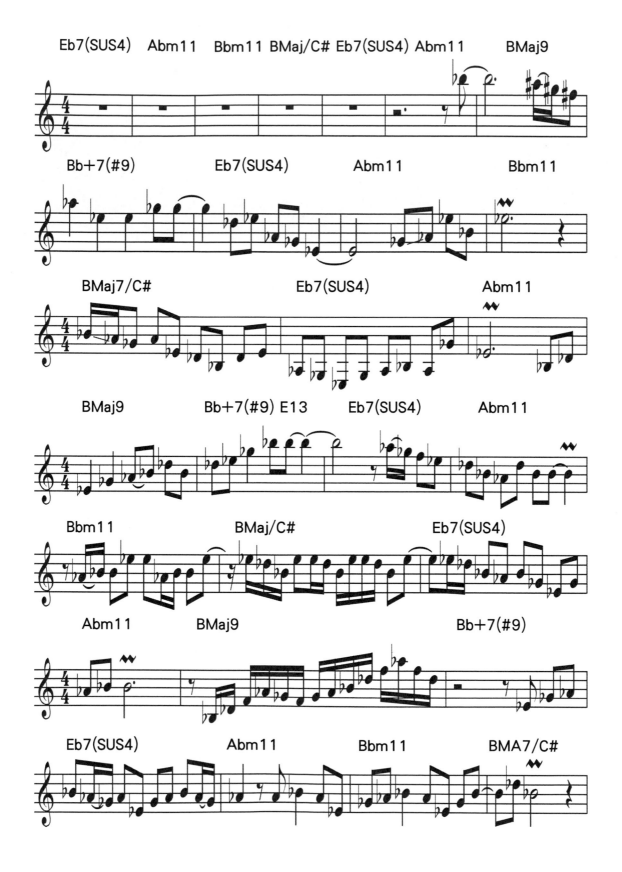

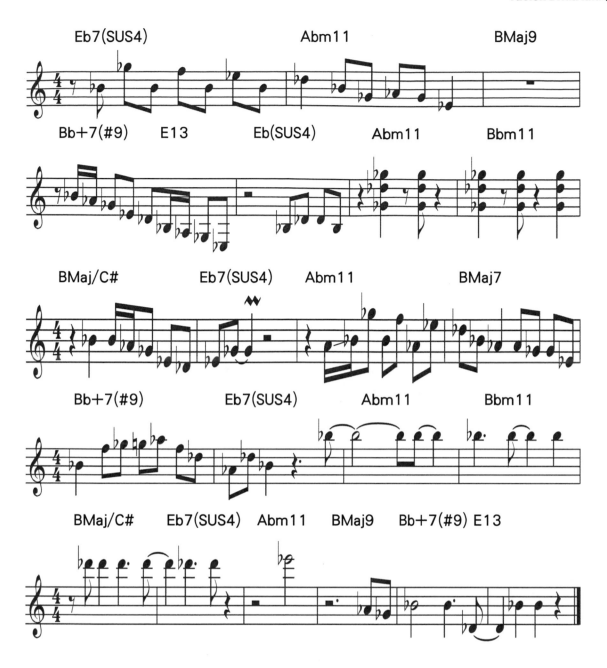

Chuck Loeb 在尾奏精彩的 SOLOING 呈現，從彈奏旋律之後到第 6 小節開始獨奏，循序漸進式的旋律鋪陳，裝飾著情緒音符，還有唯美的 Touch，使用 Ebm Minor Pentatonic Soloing，在第 20 - 21 小節當中使用不規則技巧的切分 3 音 16 分音符，Eb、Db、Bb Motive，讓節奏明顯的晃動，提升了樂句的情緒。

第 23 小節 BMaj9 和弦當中，使用了他的 7 度 Bb Phrygian Arpeggio，以及 5 度的 Gb Maj7 Arpeggio，來做混色調配，第 29 小節八分音符 Gb、F、Eb 依序搭配著 Bb Note 由高音 Down 到低音，第 34 - 35 小節 Abm11、Bbm11 同樣使用著編排的節奏 Power Chord Gb、Db、Gb，使用此技巧來混色在這兩個和弦當中。

到了第 38 小節又像是第 29 小節的八分音符手法，Bb 為主搭配著 Gb、F，由低音跳向高音依序順降，第 40 小節 Bb+(#9) Chord 使用了 Chromatic Approach Connecting，從第 5 音上行、#5、6、b7，然後回到 5 音回返 3 度到 #9。

第 41 小節的第 4 拍八分音符 Upbeat 切分 Bb Note，遍及在 42 – 43 小節分別在 Abm11、Bbm11 和弦當中，並且排列置放位置和不規則的切分，44 – 45 小節也利用同樣方式將 Db Note 不規則切分在 BMaj/C#、Eb7(SUS4)和弦當中。

最後一個畫龍點睛的高音置放在 46 小節的 Upbeat 2 分音符，在 Abm11 裡置放著充滿情緒的高音 Eb Note。

Fullerton Ave Artist Licks Analysis

Ex1:Verse Melody

這是在 Verse Ebm Key 裡面的旋律樂句，也能拿來當作 Solo 的旋律，我們可以看到他主題性的 4 Bar Phrase 來陳述，而這 9 小節也是能夠將此樂句做延伸變化，它是一個不困難但是附有情感和敘事性的感覺，值得將它練習列入我們的樂句庫當中，我們也將它轉化成 Bass Lick 吧。

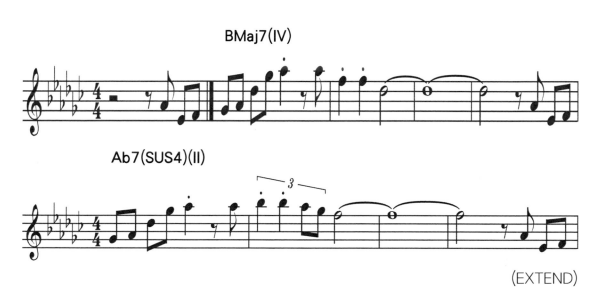

(EXTEND)

Veriation

將它此樂句更換了和弦進行，變成了不同的風味，而且仍然好聽，熟練樂句後，使用此進行，以及能夠創新的和弦進行來容納此樂句。

Ex2:廖禮烽 Solo Lick

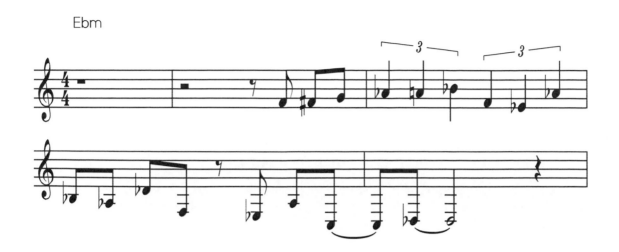

廖禮烽老師獨奏在 Ebm，第一小節的留白，從 2 度音開始上行兩個 Chromatic Approach，並且在第 3 小節的 Target Note Ab 也使用了 2 分三連音 Double Approach 和 651 手法，並在第 4 小節大跳返回 7 度 Db 的 651 手法，間隔 3 度 DisPlacement 手法，Ab 651，最後3 度 DisPalcement 3 度到 C & Db，這句子很 Cool 適合開端的訴說。

Ex3:廖禮烽 Solo Lick

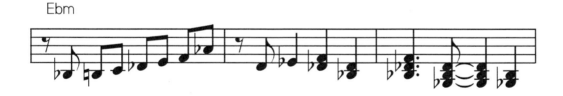

在此句使用了許多 Chromatic Approach 的手法，首先得 5 度音上行連續 3 個半音 Chromatic，並在第 1 小節第 3 拍反拍 8 分音符使用 E Note Chromatic Approach 手法到第 4 拍 F Note，第 2 小節也是一樣第 1 拍反拍 8 分音符 Chromatic Approach 到第 2 拍 Eb Note，第 3 拍的5 級和弦 Db 3 度 Double Stop、第 4 拍 3 級和弦 Bb Minor Double Stop，第 3 小節的 3 級和 1 級和弦 Triads 和最後第 4 拍的 1 級和弦 Double Stop。

Ex4:廖禮烽 Solo Lick

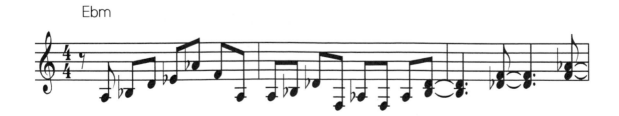

第 1 小節的第 1 拍 8 分音符反拍開始，半音上行 Approach 到 5 度音，並且繼續上行 3 度到第 2 拍，D Note Chromatic Approach 到和弦主音 Eb，連續兩個 Chromatic Approach 技巧，並且第 4 拍 8 分音符在 F Note 使用 Displacement 3 度到達低音的 A Note 延遲被解決，直到第 2 小節第 1 拍反拍在 5 度音 Bb 解決，第 2 拍 8 分音符的 Db 3 度 Displacement F Note，第 4 拍 8 分音符反拍的 Bbm Double Stop 切分到第 3 小節，接著依序 3 度間隔 Db 、Fm Triads。

Ex5:廖禮烽 Solo Lick

Ebm

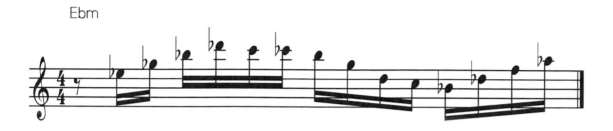

第一拍的 16 分音符反拍兩拍連接到第 2 拍 16 分音符，象徵著 Ebm7 加上兩個 Double Approach Down，連接第 3 拍 16 分音符從 Ebm 5 度音 Bb 下行 D、C 的 Eb Melody Minor，連接第 4 拍的 Bbm7 16 分音符，像是使用 Ebm7、Eb Melody Minor、Bbm 容納在 Ebm 當中。

Ex6: Chuck Loeb Solo Lick

BMaj7

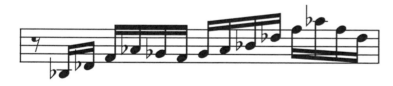

高音譜記號，在 IV 級和弦當中，第 1 拍 16 分音符 Upbeat 到第 2 拍 16 分音符，借用隔壁 3 級和弦的 Bbm7 混色，第 3 拍的 Gb Major Pentatonic 16 分音符，和第 4 拍 16 分音符的 Db Triad。

Ex7: Chuck Loeb Solo Lick

Eb7(SUS4) Abm11

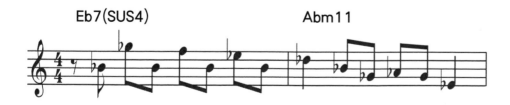

相當於第 1 小節的 Gb Key VI 級和弦使用 Bb 和弦 5 度音，分別與 b3、2、1 度音層反覆相交，第 2 小節的 II 級和弦使用 I 級 Gb Major Pentatonic 和聲混色。

Ex8: Chuck Loeb Solo Lick

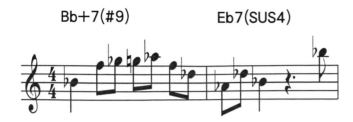

Chuck Loeb 在上一小節的 Eb Minor Pen 之後走 5 度音到了 Bb，第 2 拍開始混色 Db Triad，音符是 Db Triad 的 3、4、#4、5，到第 4 拍回到 Db，第 2 小節是 Gb Major Pen 的概念回到第 2 拍的 Bb Quarter Note。

Ex9:陳逸倫 Solo Lick

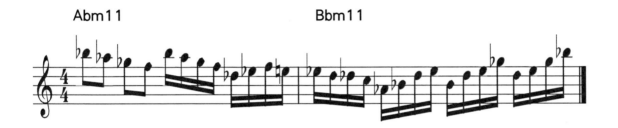

在這個 Abm11(ii) – Bbm11(iii)和弦進行中，A J Fender 使用 I 級 Gb Ionian Scale 3 音下行在第 1 小節 1 – 2 拍的 8 分音符 3217，馬上在第 3 拍又重複一遍 16 分音符的倍數化 (Multiple)，下行 3 度到第 4 拍 16 分音符，像是混入 V 級和弦 Db Triad，Db 音階 3 個全音上行並且下行半音銜接下一小節的 Eb Note 567b7，第 2 小節第 1 拍從 Eb 連續下行半音使用 Chromatic Down 手法 6#55#4，第 2 拍直到最後使用 16 分音符 Gb Major Pentatonic Sequence，從 Ab 開始進行 2356 – 3561 – 5613。

Ex10:陳逸倫 Solo Lick

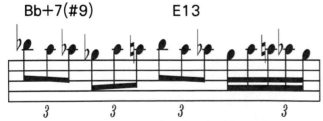

高音譜記號，在一小節 III 級和弦、bVII 和弦使用著 Gb Major Blues Lick，第 1 & 3 拍相同的三連音 3 b3 2，第 2 拍的反向上行 12b3，在第 4 拍 16 分音符上下行反覆回來在反拍 16 分音符 3 連音。

GbMaj7、Abm7、BMaj7、Ebm7、EMaj7

在這句 Licks 除了可以處理一般地 Change 以外，你還可以使用在許多地方像是：I、ii、IV、VI、bVII 等等的單一和弦進行。

Ex11:陳逸倫 Solo Lick

這句 Eb Minor Lick 在第 1 拍 3 連音的 A Note 銜接 Ab、Gb，Blues 的味道，需要注意和著重的地方，在於重複的音符在不同拍、相同拍，和方向的控制來表現這個 Minor Pentatonic Scale。

Ex12:陳逸倫 Solo Lick

連續 16 分音符的變化，使用在 Gb Key， 6 度音的 Eb 開始 6、b6、5、b5，依序降 4 個半音到第 2 拍 16 分音符的 B，到達順階音 4321，第 3 拍 16 分音符的 3717，接著下行 15#44，第 2 小節的 353#4 – 3572 – 7271 – 7135，請注意實際方向和音層以免引響效果。

處此之外，這句非常有創意豐富性的 Lick 還能運用在許多和弦進行上，希望大家能夠將它內在化，當我們運在在次屬和弦 III、VI、II、V 之上，非常好聽而且別有一番風味。

Bb7	Eb7	Ab7	Db7

置放在 ii V – I 也將和弦的聲響提升了不少。

Later Tonight

Later Tonight ，2012 發行收錄在 Dream 的演奏專輯當中，Brian Culbertson 所編曲，並且擔任 Piano、Keyboards、Trombone、Drum Programming、Percussion，Guitar － Rob "FonkSta" Bacon，Bass － Alex Al，Alto & Tenor － Eric Marienthal，Horn Arrangement － Michael Stever。

輕快的都會 R & B 風格，Piano 輕盈俐落的旋律呈現以及和聲變化，Guitar 的節奏 Riff，Saxphone & Horn 的鋪陳，明確的電子鼓拍點，恰到好處的 Bass Line，另人很難不去注意到這首曲子。

而副旋律當中引用每前兩拍 8 分音符的 Pick Up 旋律，連貫著反拍 Motive 的 2 Bar Phrase 手法，而節奏相同但卻對話的回應方式，一樣強調著主題 3 次，再由最後的兩小節呈現收尾的樂句，而保留著此特色繼續銜接到下一段落，在後段相同出現的段落仍然是一樣的主題旋律，變化了一點用音，以及裝飾音語氣和節奏，表現出明顯的層次動態。

而中慢板的曲式考驗著 Phrasing、Groove 的處理變化，使著樂手們必須拿捏好準確的 Time、Groove、以及 Dynamic 的承現，是種無可或缺的元素。

Later Tonight Intro ＋ Verse Melody

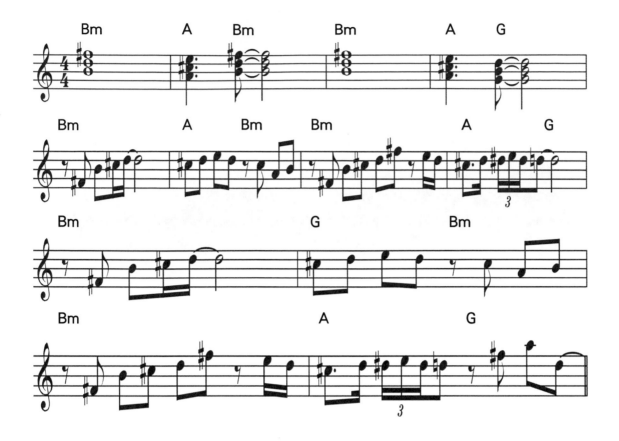

在一開始的前奏 4 小節由 Bm 和聲起始，接著進入 Verse 弦律部分，暫時都還沒有 Bass 進入，而為了鋪陳下一個適時的切入點，並且在此使用的 Melody 樂句手法為 2 Bar Phrasing，在 7、8 & 11、12 小節做固定的變化，保持著在沒有 Bass Line 的情況之下進行。

利用著 Play Along 練習 Verse Melody Line，必且將適當的表情和 Dynamic 完整的表達出，讓我們好好的練習並且享受這樣的動態吧，因為這將是累積你樂句手法很重要的一部分，注意長短和輕重音符，並且不容忽視這樣的細節處理練習，讓旋律在和聲當中契合的搭配著。

Later Tonight Pre - Chorus Melody

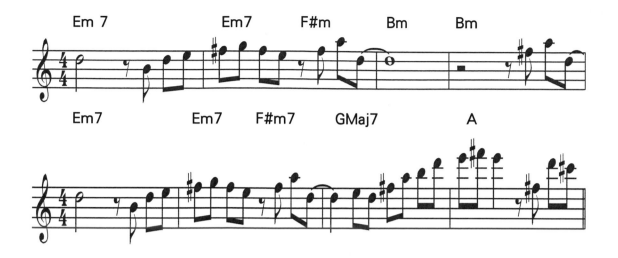

Pre - Chorus，從這時候開始 Bass Line 也加進此 SECTION，放鬆的彈奏這裡的旋律而保持彈性，在這裡是 4 Bar Phrase 的樂句設計前後 4 小節的呼應，1、2 & 5、6 小節相同的主題而將樂句堆疊而上，此手法能夠將和弦進行的轉折焦點給強烈化。

當我們知道使用樂句的前後呼應，因此必須要考慮到旋律適時的騰出空間，以及區有別於前再添加著堆疊的照句，在後面的主題增加變化和趣味性，也才會在和弦進行當中給擴散開來。

知道這樣的運用方法，對於我們組織樂句和編曲能力之後，將更加的提升我們想要隨時設計運用特定小節鋪陳造句的手法，加強動態。

讓我們來練習此 Section 樂句，然後跟著 Play Alone 一起彈奏呈現出，不斷地彈奏和注意也才能將 Phrasing 表達得更清晰漂亮，當在此熟練內在化之後，也能夠適時地增加著裝飾表情音符，讓整體更加飽滿，更加的戲劇性變化。

Later Tonight Pre Chorus Bass Line

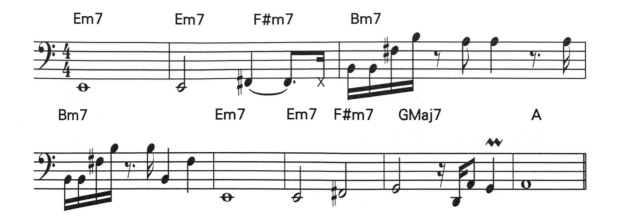

此 Section 開始加入 Bass Line，感覺進入了新的層次，在一開始運用著全音符和 2 分音符來做為主題造句在 1、2 & 5、6 小節的框架之下，第二小節在 F#m 和弦為了增加跳動性而變動，成為 4 分音符和附點八分音符加上 16 分音符 Ghost。

在 Bm7 第 3、4 小節運用 16 分音符樂句來貫穿，並且產生連結與 1、2 小節的趣味變化性，而回到相同 Motive 的 5、6 小節依序為全音符和 2 分音符的差異性，接著在第 7 小節的 GMaj7 第 4 拍增加了一個 **Vibration** 表情 G Note 音符，最後在 A Chord 也置放全音符應接下一個段落。

在此我們也先將 Bass Line 練習並且在 Play Alone 當中彈奏的更加穩定，將它內在化之後，額外的訓練將可以保留主要的 Motive，嘗試變動著少部分的拍子，更改節奏而契合著 Drum 的搭配變化，當然在每一次隨著 Pay Alone 以固定的主題為主而變化的彈奏著 Bass Line，總會衍生許多新的 Idea 和不同的用音、節奏、表情音符、手法連接變化或是 Touch 的掌控，建議將彈奏好的 Bass Line 樂句給記錄下，成為自己獨特的手法。

Later Tonight Chorus+ Interlude Melody

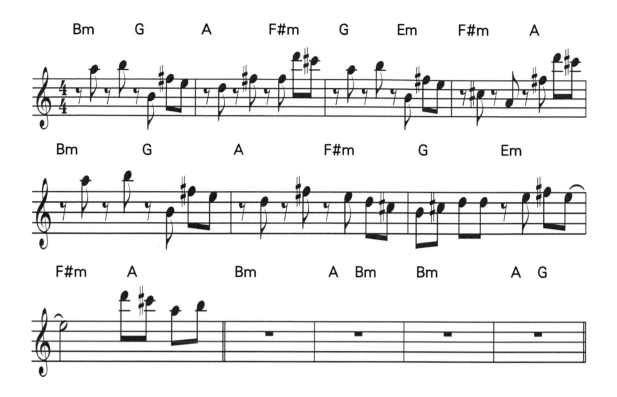

Chorus 之前一小節的 3、4 拍 Pick Up 旋律進入 Chorus，而不斷的切分 8 分音符來呈現旋律的律動感，在持續與每前一小節 3、4 拍借用起始旋律，形成完整主題 Phrase。

旋律使用 1 Bar Phrase 來編造主題段落呼應，直到第 6 小節第 2 拍，而第 6 小節 3、4 拍將 Motive 旋律使用 2 Bar Phrase 造句堆疊，直到第 8 小節二分音符，最後 3、4 拍做一個兩拍八分音符的總結樂句，進入 Interlude。

當練習好旋律之後，請利用 Play Alone 來將 Chorus 旋律表達呈現出，並且熟練此種 Pick Up Phrase 組合式的旋律編排，穩定的 Time Keep、樂句彈奏前的分析、樂句的美感呈現，將是不可或缺的元素。

Later Tonight Chorus & Interlude Bass Line

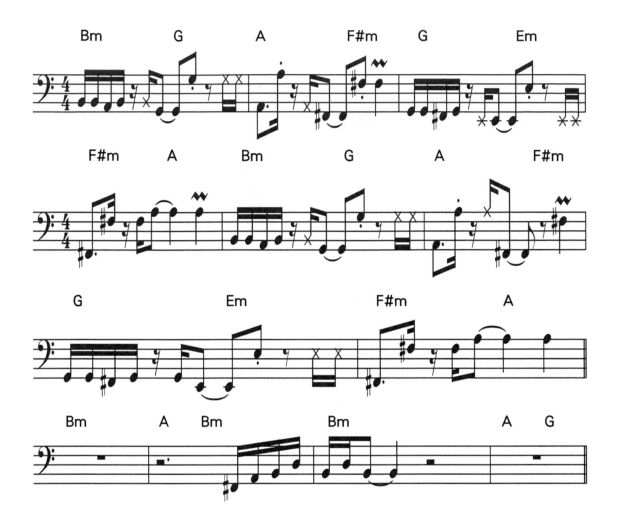

運用 16 分音符 Bass Line 起始，Bm 和弦從和弦主音和 7 度音的往返，並在第 2 拍第 2 個 16 分音符 Ghost Note 銜接到反拍 8 分音符，G Chord 下一個和弦的主音，切分到第 3 拍的主音八度音，記得賦予短重音，最後再做第 3 拍的 16 分 3、4 點的 Ghost Note，提高節奏感。

下一小節 A Chord 第 1 拍使用附點 8 分音符使用和弦根音，並且在反拍 16 分音符高音賦予短重音，第 2 拍第 2 個 16 分音符 Ghost Note 銜接反拍 8 分音符 F# Note 低音，提前使用下個和弦的根音而切分到第 3 拍 8 分音符反拍，並且賦予短重音的 F# Note 高音，第 4 拍重複 F# Note 高音，並且賦予 Vibrateion。

因此可以分析出兩小節的 Groove 作法，1 Bar Phrase 套用在 1－8 小節當中，而第 9－12 小節的間奏，利用空間感而休止，直到第 10 小節 Bm 第 4 拍 16 分音符的 Fill In，使用 5 聲音階 3561，銜接到第 11 小節第 1 拍 616，切分到第 2 拍。

Later Tonight Verse X 2 Melody

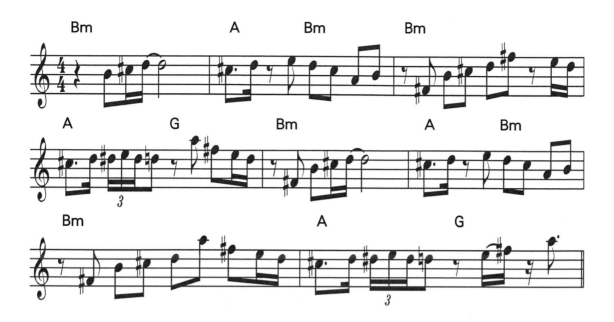

在第 2 次 Verse 的旋律當中有趣的變化並且區別了第一次的旋律，第 1 小節空著第 1 拍，第 2 小節第 1 拍變化為附點八分音符趣味的節奏替換，並將原本第 1 次 Verse 的第 3 拍 8 分休止符往前移動到第 2 拍八分休止符。

在第 4 小節增加了 Fill In，G 和弦的 9 度、7 度、6 度以及 5 度所構成的下行 Phrasing，第 6 小節與 2 小節的變化相同，第 7 小節第 3 拍 Upbeat 八分音符變化為 A Note，下行到第 4 拍變化的複合八分音符 F#、E & D Notes。

第 8 小節在 3、4 拍也做了節奏上的變化調整。

在此有趣的變化，因而將他列出並且區分變化的 Phrase，這將會讓我們在更多相同的樂句當中擁有更多的 Idea，讓我們也熟練此部分的變化 Melody，在 Play Alone 當中完整的呈現吧。

Later Tonight Verse x 2 Bass Line

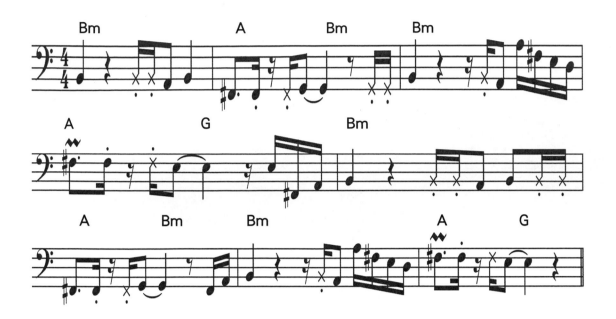

第 2 次的 Verse 就直接引入 BASS Line，產生強烈對比的層次感，分析此 Bass Line 為鮮明的 2 Bar Pattern Groove 引用，進入第 1 小節 4 分音符 B Note，加上下行重拍滑奏，並且給予第 3 拍前兩個 16 分 Ghost Notes，清晰的頓音。

在第 2 小節第 1 拍附點八分音符的 16 分音符，低音的 F# Note 加上頓音表情，在第 2 拍的附和八分音符第 2 個 16 分 Ghost Note 附與清晰頓音，反拍八分音符 G Note 切分到第 3 拍 4 分音符，第 4 拍 3、4 的 16 分清晰頓音 Ghost Note，並且注意第 4 和第 8 小節的 F# Note Vibration 手法。

這樣的 2 Bar Pattern 延續格式到第 8 小節，第 2 小節的 A Chord 使用他的 6 度音 F#當 Bass Line 和聲混色，接著使用 G Note 混色低音再搭配 Bm Chord 的 b6 度音，第 6 小節也是如此，第 3、7 小節的第 4 拍 16 分音符使用了 Bm Pentatonic 手法 Phrasing 來連接下一小節。

練習並且內在化 Bass Line，跟著 Play Alone 將 Bass Line Groove 給表現出來，而彈奏到後來也會產生新的 Groove 手法和用音，請將好的 Bass Line 樂句給記下。

Later Tonight Interlude Melody

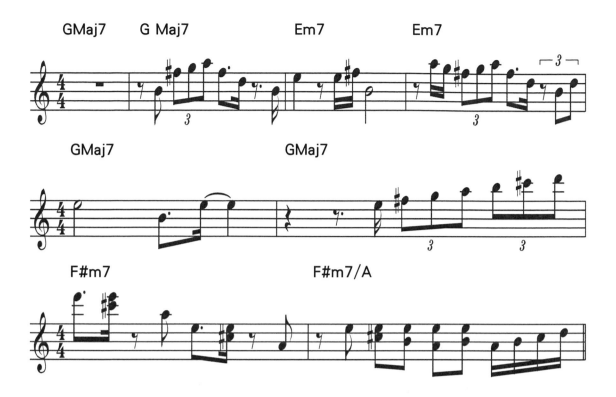

情緒 Down 下的 Interlude，和弦的鋪陳、收斂的 Bass Line 以及清晰的打點敲擊，Piano 的旋律從第 2 小節進入描繪著 GMaj7 第 2 拍的情感的 3 連音，第 3 小節的第 2 拍 16 分音符 F#，回返 5 度音 2 分音符 B Note 低音的巧思，立即在下一小節馬上跳躍 7 度音層到第 1 拍 16 分音符，高音的 A、G。

第 6 小節第 2 拍 Upbeat 16 分音符 E Note，緊接著 3、4 拍的優雅 3 連音，第 7 小節使用著 A Triad 下行所設計在 F#m7 的單音、雙音，在第一拍的 E Note 附點 8 分音符，緊接著繼續 E Note 同音和 C# 的雙音，第 3 拍在低音同第 1 拍作法，回到 A，第 8 小節一樣是以 A Major Triad 為主而音階化的混色，從第 1 拍反拍 8 分音符所持續的 E Note，2、3 拍八分音符搭各別配著 E Note 的 C#、B、A、B 形成了 Double Stop 的 3 度、4 度、5 度、4 度和聲，第 4 拍的 16 分音符音階上行。

請將旋律和輕重音表情練習內在化，再隨著 Play Alone 完整的呈現出。

Later Tonight Interlude Bass Line

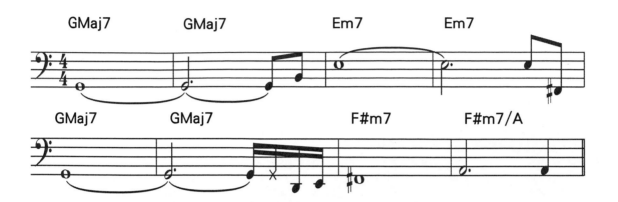

在 Interlude 當中，Bass Line 扮演著鋪陳的長音符，將情緒降落，做一個持續保持低音並且變化的手法，突顯著情感的鋼琴旋律獨奏，2 Bar Bass Line 的編排，因為屬於兩小節同一和弦的情緒，除了第 7、8 小節以外。

第 1 小節 GMaj7 Chord 的全音符延續到第 2 小節的第 4 拍，8 分音符 Up beat 經過音 B Note 銜接，第 3 小節 Em7 全音符 E Note 延續到第 4 小節前三拍，第 4 拍八分音符彈奏 E Note 並且使用返回低音 Displacement 手法，到低音 F# Note，第 5、6 小節如同第 1、2 小節 G Note 長音延續，只不過切分到第 6 小節第 4 拍第 1 個 16 分音符，緊接著製造 Groove 使用 Ghost Note 連接 16 分音符 D、E，第 7 小節相同使用全音符 F# Note，連接第 8 小節和弦 F#/A，使用附點 2 分音符，最後第 4 拍下行滑音。

Later Tonight Piano Solo Section

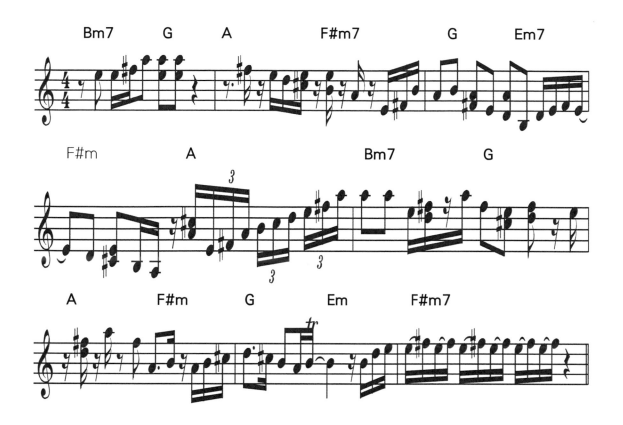

從情緒還在低處的 Interlude 在此 Piano Solo Section 將情緒動態給提高，產生了明顯的層次變化，在第 1 小節的第 3 拍 E、A， 4 度雙音在 G 和弦當中扮演著 6 度音、9 度音，到了第 2 小節第 1 拍 6 度音的 Upbeat 16 分音符 F# Note，在 A 和弦之中，並且第 2 拍 16 分音符的 Bm Scale 音階下行，除了第一個 16 分休止符，依序扮演著 5 度音、4 度音、3 度音，而在 3 度音的 C#加上了持續彈奏的 E Note 形成 Double Stop3 度雙音，第 3 拍 Upbeat 16 分音符第 2 點仍然音接下行 B Note，扮演著 F#m7 Chord 的 4 度音加上了持續彈奏的 E NoteE Note 成為 4 度雙音，順降到第 3 拍第 4 個 16 分音符的 A Note，第 4 拍 16 分音符做一個 7 度、1 度、4 度的樂句銜接。

第 3 小節的 1-3 拍持續彈奏著 A Note，與第 2 拍 8 分音符的低音 F#產生 3 度雙音，與第 3 拍的八分音符 D Note 產生 5 度雙音，第 4 小節 F#m7 Chord 一樣使用著音接下行的手法，並持續著 E Note 彈奏方式在第 2 拍 C# Note 產生的 3 度雙音，第 3 拍的 5 連音 16 分雙音搭配著上行音，連貫第 4 拍 16 分音符 6 連音。

第 5 小節第 2 拍的 16 分音符音階上行，而在第 2 個 16 分音 F#符搭配低音和聲 D Note 形成 D Triad Chord，在 3、4 拍音階下行，第 3 拍反拍八分音符 E Note 搭配低音和聲 C# Note 來形成 3 度雙音，第 4 拍的 8 分音符 D Note 則是搭配高音和聲 F# Note 與第 2 拍相同但是和聲位置不一樣。

第 6 小節第 1 拍 16 分音符雙音和聲與第 5 小節第 2 拍相同，第 7 小節的第 2 拍 B Note 切分到第 3 拍的顫音，以及第 8 小節的 16 分音符反覆槌音。

在這部分我們必須透過分析知道清楚的旋律與和聲位置，包含了微妙的雙音用法，貫穿操作在指版上，並且熟練內在化，運用 Play Alone 表達呈現出，記得別忽略了重要的表情記號，因為那將是很重要的 Groove 之一。

Later Tonight Piano Solo Section Bass Line

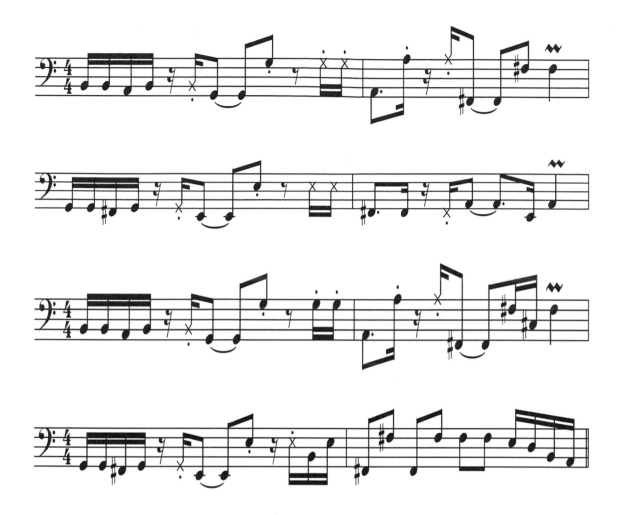

在 Piano Solo Section Bass Line 當中，和弦進行與 Chorus Bass Line 是幾乎相同的，主要在於的 6 小節開始到的 8 小節的變化，相同的節奏但是改變了 Bass Line，第 4 小節第 3 拍變成了切分後附點八分音符，在 16 分音符 Upbeat 使用了 5 度音 E Note 來連接，第 6 小節的第 3 拍 F# Note 切分後，變成了複合八分音符，Upbeat 16 分音符使用了八度音 F# 與5 度音 C# 連接，第 7 小節 Em Chord，第 4 拍更換為 16 分音符 Ghost Note，5 度音和 8 度音的 B、E 經過音線條，第八小節的 F#m Chord 使用了 8 分音符 F# Note 高低音符反覆，第 4 拍 B Minor Pentatonic Scale 收尾。

小幅度的變化 Bass Line 卻讓 Groove 提升不少，也將此內在化並且隨著 Play Alone 呈現出。

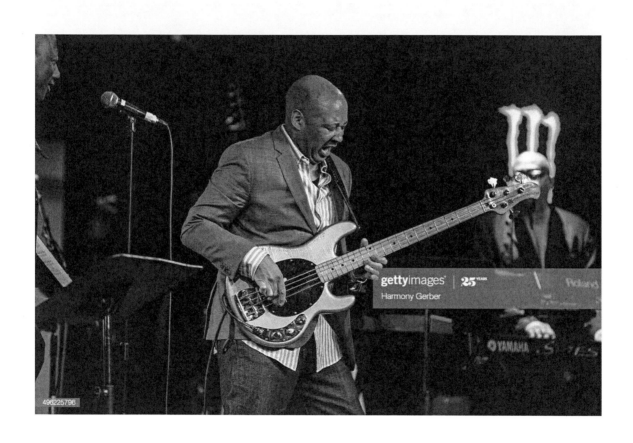

Your Smile

同樣是 2012 發行收錄在 **Dream** 的演奏專輯當中，由 Brian Culbertson 編曲，設計錄製 Piano Keyboards Synth Bass Drum Programming，Michael Thomposn – Acoustic、Electric、Ebow Guitar，Ray Parker Jr. – Rhythm Guitar。

重拍節奏，舞曲式的風格加上了 Fusion 的和弦架構，以及 Brian Culbertson 旋律性的情感線條，是不容錯過的一首衝擊感強烈主題式曲子，主題式的旋律搭配著趣味性的反拍旋律、Bass Line，情緒的獨到編排的明顯，強而有力的鼓點和敲擊樂器，和吉他畫龍點睛的樂句，80 年代風格墊著輕柔卻擁有某種穿透能力的 Pad，使這首演奏曲也將會成為經典。

在一開始由吉他的單音 Riff 效果，Keyboards Pad 和編排，重拍強烈的固定節奏，搭配著沒有 Bass Line 的層次感，曲子的 Dynamic 直到進入主旋律開始而提升些，並且由吉他分解和弦和 Bass Line 帶入主題。

旋律的主題方式為 Pick Up 4 Bar Phrase，加入了許多反拍旋律的巧思，簡單的音符卻也觸鍵恰到好處，長短 Bass Line 融入 Ghost Note，時而反拍，讓整個 Groove 直線向前，在 Live 當中的 Drum 進行著穩定的音量和節奏，襯托出 Piano 旋律的呈現。

固然這首曲子使用著 Synth Bass、Drum Programming，也不得不介紹這首也能夠演奏出情感的一首曲子，至於是否原來的曲式樂器呈現，我個人認為其實也並不是那麼重要了。

Your Smile Intro ＋ Verse Melody

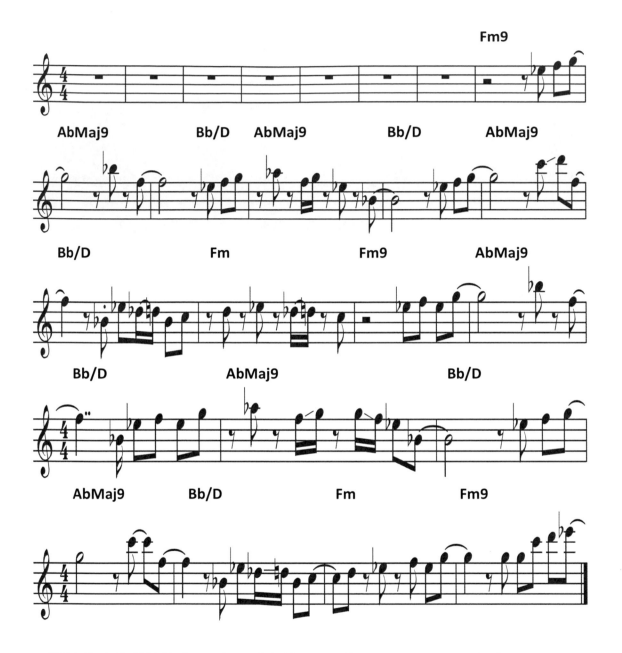

一開始明確的重拍節奏，Guitar 單音效果 Riff 為 2 Bar Pattern，主體以 F、G Notes 混合節奏成為主要的 Motive Phrase Groove，加上了復古的單音鍵盤音色進行著分別是 G、F、Bb Notes，在第 4 小節進入了 Piano AbMaj9 和弦，和吉他的分解和弦，在前奏最後的第 8 小節進入 Bass 和 Piano 的 Pick up Phrase。

由和弦進行可以得知為 Cm 調，從進旋律開始的前一小節 Pick Up Phrase 計算，直到 4 個小節 Four Bar Phrase，而旋律 Motive 著重在於 2 小節，後兩小節的感覺就像呼應一般，一樣的由 PickUp 小節計算開始，每 4 小節模式進行著，直到最後一小節為下個 B 段落 Chorus 的 Pick Up Phrase。

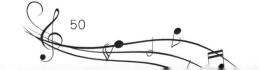

從第 8 小節 Pick Up 進入到第 9 小節開始的 Verse 切分進入，在這裡你將會發現許多的切分 Phrase 反拍手法，也是訓練穩定度和之餘還能夠同時展現情感的關鍵，在第 11 小節第的連續反拍，而第 2 拍扮演 AbMaj9 Chord 6、7 度音，並且突然的反拍 16 分音符必須小心著拿捏好，第 3 拍 5 度音反拍 8 分音符，第 4 拍反拍八分音符 2 度音切分到下一小節的另一個 Motive Pick Up Phrase，第 14 小節要將第 3 拍複合 8 分音符給彈奏到位，由 Eb Note 接著 16 分音符 Db 連奏到 D Note，第 16 小節又是一個主題 4 小節的 Pick Up Phrase，也是 A1 的最後一小節。

進入 A2，第 18 小節第 2 拍的切分 16 分音符 Bb Note 記得彈奏出該有的 Dynamic，第 19 小節與第 11 小節差不多，必須小心反拍、16 分音符反拍連奏、切分的力度拿捏，第 20 小節為最後一組 Motive 4 Bar Phrase 的 Pick Up，第 22 小節的第 3 拍複合 8 分音符也要拿捏好清晰度，並且切分到下一小節依序反拍彈奏，最後第 24 小節是下個 4 Bar Phrase 段落的 Pick UP Phrase。

請將旋律分析熟悉之後，跟著 Play Alone 完整的呈現出，並且確切的表現出清晰度和該有的輕重延長切分音符，因為這將幫助你更多的旋律感，以及動態拿捏恰當的思維方式。

而的 2 段的 A 段 Verse 和 C 段的 Chorus 將不再贅述，因為旋律合聲是相同的。

Your Smile Intro + Verse Bass Line

由第 8 小節 Pick Up Bass Line 進入 Verse，並且請拿捏好短長音符的 Groove，Fm9 的八分音符 1、2、b3、4，而此句型為 1 Bar Pattern Bass Line，在 A 段 verse 開始的 Motive Groove，第一拍八分音符短長音，第 2 拍反拍 16 分音符短音，第 3 拍 8 分音符的重拍短音，彈奏了 Root 呈現，形成了這段落主要的 Groove Line，第 10 小節第 4 拍滑奏到 C Note 銜接 Eb Note，然後有時候在第 4 拍改變一點節奏或是 Ghost Note Groove，增加些動態，而第 8、16、24 的 Bass Line 連接相同，請務必將樂譜上所標記的長短音彈出，跟著 Play Alone 呈現出 Groove 風味。

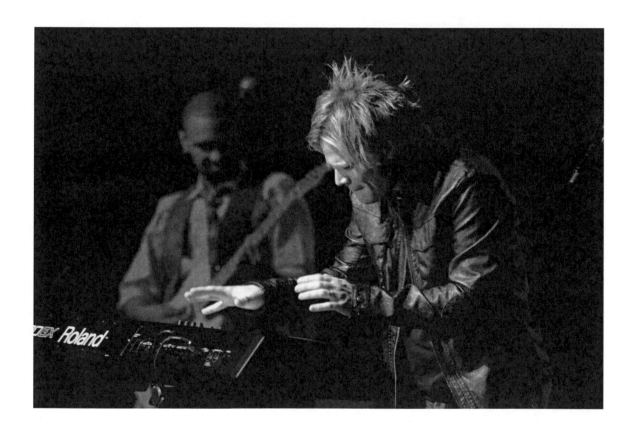

Your Smile D Section Interlude

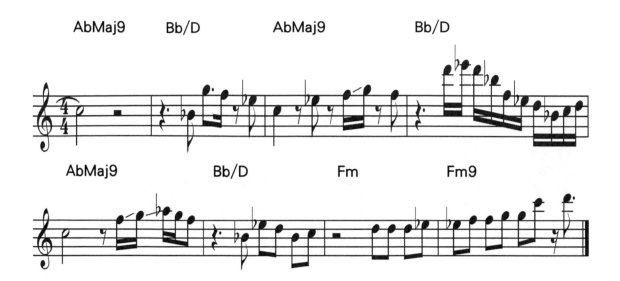

第 2 段間奏的 Piano 樂句 Fill In 在和弦進行當中，為了銜接下個段落的轉折點，第 1 小節停留在 AbMaj9 的 2 分音符 3 度音，第 2 小節的 Bb/D Chord 在 3、4 拍使用了 Eb Triad 的 3 2 1 下行，第 3 小節的 AbMaj9 運用 Cm Triad 手法，在第 3 拍的反拍 16 分音符 2 度上行槌音，第 4 拍反拍落在 Cm Tension F Note，第 4 小節第 2 拍反拍由 3 度音起始的 Bb Mixolydian Lick。最後第 7 小節 Fm Chord 第 3 拍開始連貫著第 8 小節 Fm9 的單音重疊樂句。

請隨著 Play Alone 將旋律完整的呈現出流暢感，相符的高低音、裝飾音，以及那恰到好處的 Touch 拿捏。

Your Smile E Section Bridge

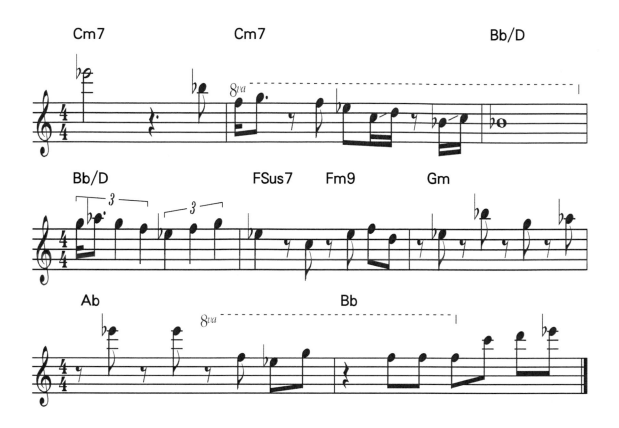

情緒鋪陳下降的段落，在一開始的 Touch 稍微輕柔些，直到第 4 小節開始提升音量，第 2 小節的第 3、4 拍槌音手法，第 4 小節的兩拍三連音 Eb Triad，其中第一個兩拍三連音較為特殊包含了第 1 點複合八分音符，第 6 第 7 小節的反拍樂句前行 Eb Chord Phrase，01 − 05 − 03 − 04 − 01 − 01 − 02 − 13，直到第 8 小節又提升一點的 Touch 音量。

在這個段落當中必須掌握好層次的拿捏，並且還有重要的裝飾語氣，相對的八度音高，習得前行的反拍進行樂句，讓原本容易的 Cm 樂句也瞬間多了很多的重要細節用法，表現出更加生動充滿內容性。

請將段落旋律練習好之後，運用 Play Alone 完整的流暢呈現出。

Your Smile 豆漿 Soloing

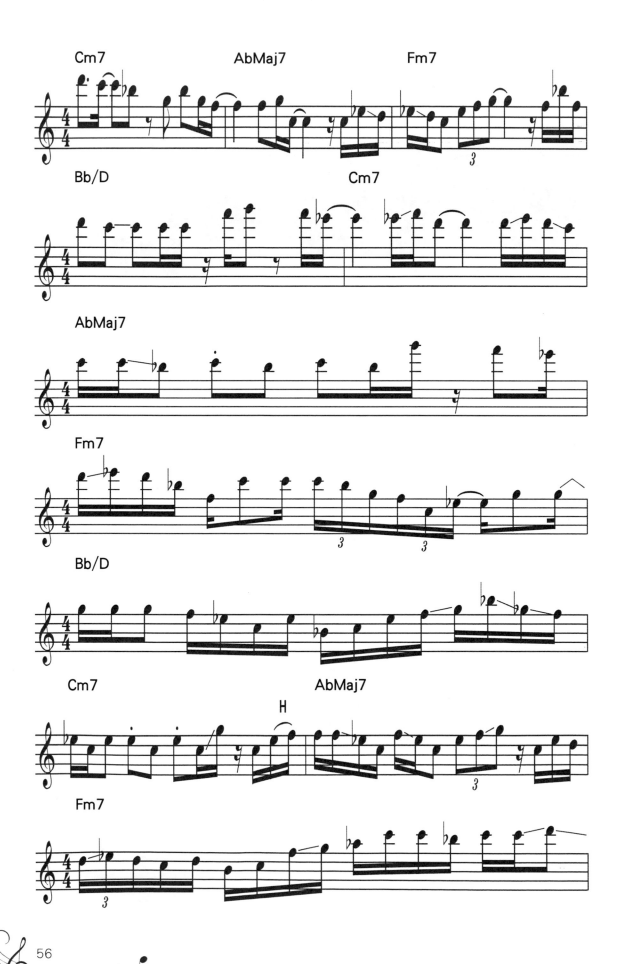

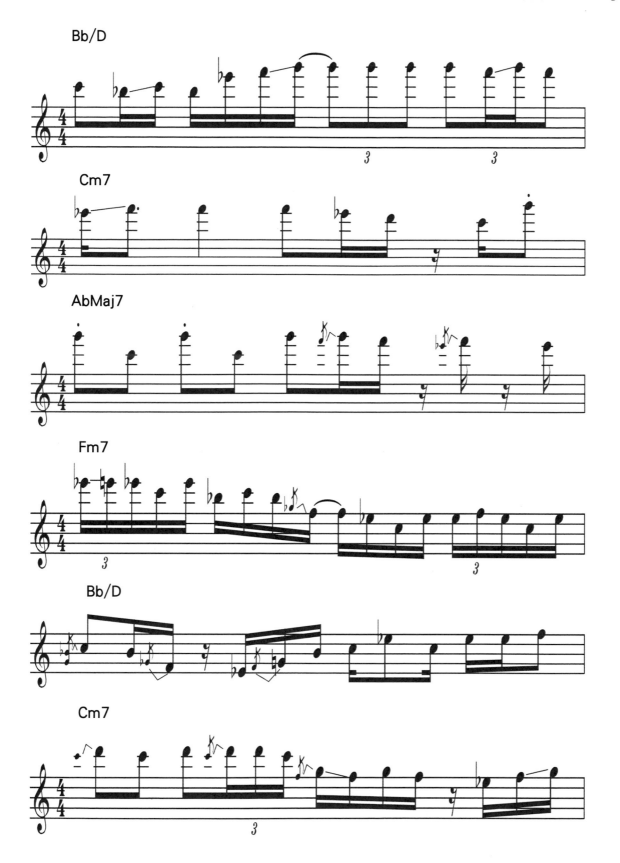

AbMaj7

Fm7

Bb/D

Cm7

AbMaj7

Fm7

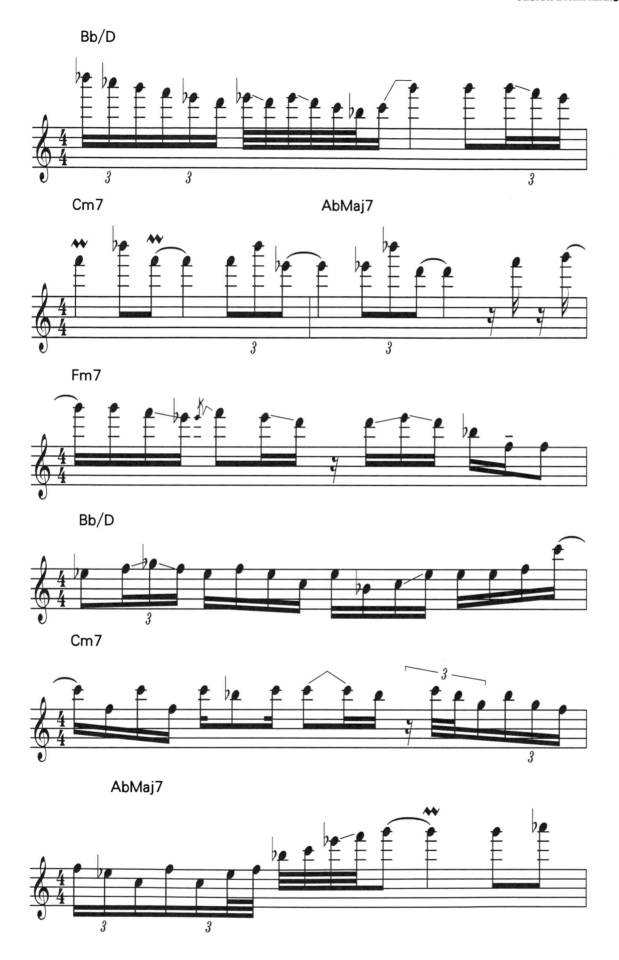

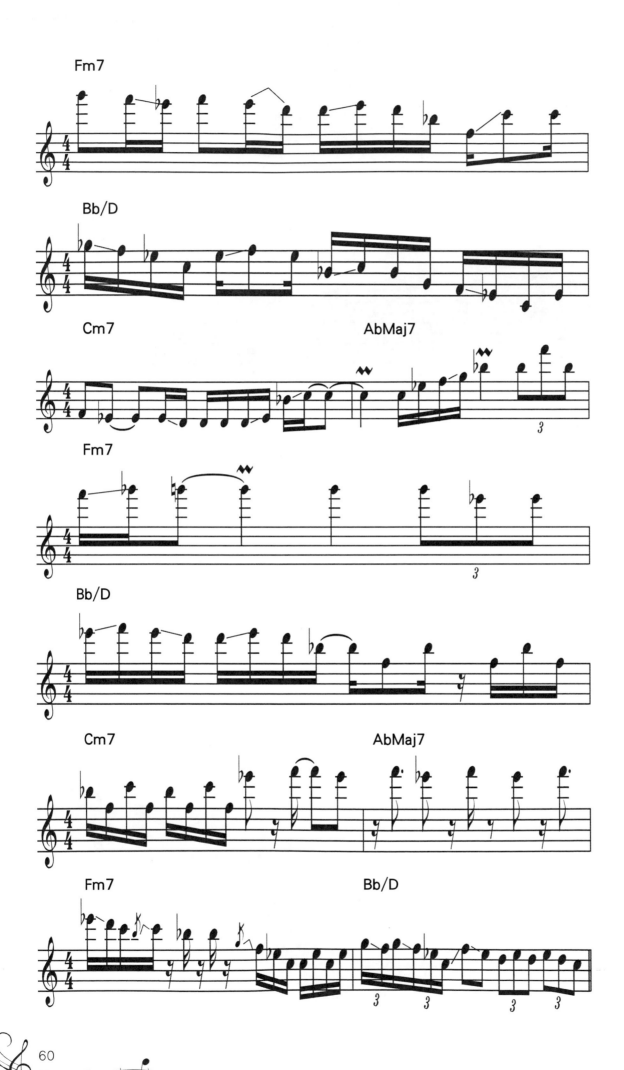

吉他手豆漿在 You Smile Guitar Soloing，輕盈的下行附點樂句帶入，前置鋪陳的情緒，在單純的 Cm Scale 樂句間也附上了許多裝飾連結的 Aticulation 手法、上下滑行音，和 Dynamic 的拿捏，讓 Phrase 更加的生動，第 4 小節第 4 拍 16 分音符切分音延滯到下一小節而為了其他樂句的鋪陳，第 7 小節的第 4 拍 G Note 單弦推弦音連貫著第 8 小節 16 分音符以及上下滑音手法，第 9 小節第 2、3 拍的前半拍短音 Groove 與第 4 拍的 16 分音符槌弦手法這樣富有巧思的樂句。

第 11 小節的第 1 拍 5 連音樂句以及第 2、4 拍的 2 度滑音上行，接著第 4 拍反拍仍然不放開的滑行音下行 2 度音到下一小節第 1 拍，第 12 小節第 1 拍反拍 16 分音符也著重著使用著滑音上行，第 2 拍沿用此技巧切分到第 3 拍 3 連音，第 4 拍持續 3 連音並在第 2 點增加了滑音的手法進入，第 14 小節的 1、2 拍相同的音符由正拍短音 G Note 下行跳躍到 C Note 的有趣 Groove，第 3、4 拍的 16 分音符裝飾槌音，第 15 小節的第 1 拍 5 連音由 Eb 到 E Note 的裝飾假動作再回返 Eb Note 之後的順階音階，第 2 拍第 4 個 16 分音符使用 Blues 手法降 5 到 4 的技巧並且切分到下一拍，第 16 小節第 1 拍的雙音單擊弦技巧。

第 18 小節第 4 拍反拍推弦切分到下一小節乾淨清楚而簡單的樂句，第 20、21 小節以 Bb Note 為主的單音使用方式，第 23 小節第 4 拍連貫到 24 小節的 Solo Phrase 使用 Cm Scale 包含 16 分音符、6 連音、32 分音符的爽快排列樂句，第 25 小節第 1 拍的裝飾手法由 F Note 顫音以及第 2 拍 Bb Note 下行到反拍 F Note 繼續顫音震動，並且延續切分到第 3 拍的 4 分音符。

第 29 小節第 4 拍的 Pick Up Phrase 連貫著第 30 小節包含了 32 分音符複合 16 分音符的樂句，方向進行由第 29 小節第 4 拍下行到 30 小節第 1 拍然後繼續由第 2 拍上行到第 4 拍，第 31－35 的裝飾 16 分音符樂句上下行滑行 2 度音，滑音上行 5 度音，4 分音符顫音以及切分的裝飾技巧引用，第 37 小節的第 1、2 拍 16 分音符反覆主題以 F Note 為主與 Bb & C 相交，從第 37 小節的 3、4 拍直到 38 小節使用了 Eb & F Note，8 分音符與覆點 8 分音符間隔 16 分音符休止相交的手法，最後第 40 小節的 3、4 拍使用連續 3 連音結束。

Your Smile Artist Licks Analysis

Ex1:Verse Melody

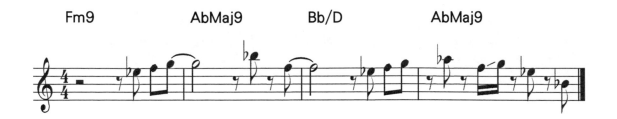

在進入 Verse 之前,做 Pick up 的旋律樂句,與第 3 小節的第 3 – 4 拍 8 分音符相同,是個 4 Bar Phrase,著重著第 1 和第 3 小節的主題,Eb Key 的主題 01 – 23,落在第 3 & 4 拍,並且在第 2 小節的微小經過,和第 4 小節的總樂句變化轉折,是個旋律主題呼應一問一答的方式,也能夠運用在許多進行當中

Ex2:Chorus Melody

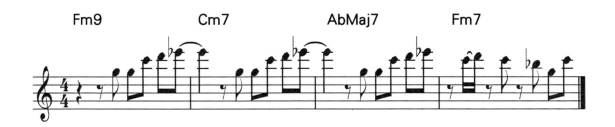

一樣是在 Cm Key 的和弦進行,4 Bar Phrase,有別於上個句子,更加著重 Motive,第 1 – 第 3 小節的每個第 2 拍反拍 8 分音符起始,相同重複主題的宣告,Eb Key 的: 03 – 36 – 71,切分在每個主題下 1 小節第 1 拍,重複了 3 相同的 3 次主題之後,第 4 小節才給予呼應的變化,是個不困難也能夠內在化去應用在許多地方的好方法,像是給予 3 次回答一次的概念。

Ex3:Bridge Melody

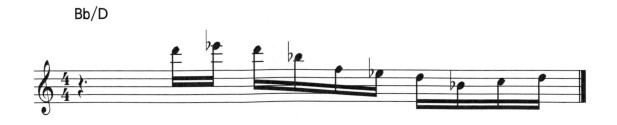

在 Bridge 4 小節的一個過門樂句，也能運用在許多第 4 小節的地方，Eb Key 數字陳述 0 – 071 – 7521 - 7567，請注意實際的音高上下行，在 Bass 上面操作必須在高音把位上彈奏才會表現出色。

Ex4:豆漿 Solo Lick

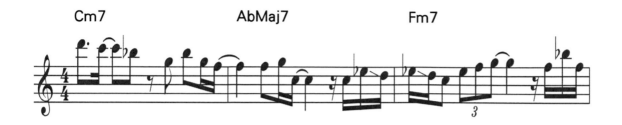

這是一個起始開端的漸進式下行樂句，旋律敘事感強烈，用的是 Cm Pentatonic ＋ 2，第 1 小節 1 – 2 拍的 147 節奏從 Cm 的 2 度音做 3 全音下行，從第 1 小節第 4 拍音符切分音符開始，都會相交重複的音符起始和動作，以及重複出現在不同位置的前一拍音符，第 3 小節第 4 拍 16 分音符的 F & Bb，4 度上下行銜接，4 Bar Phrase，而 3 小節的主題給予第 4 小節任何你想要造句的手法。

Ex5:豆漿 Solo Lick

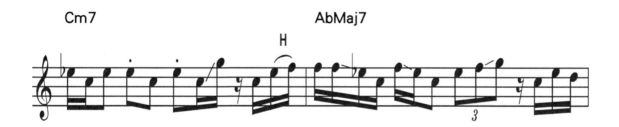

Cm Pentatonic Scale 的句型，但著重在於節奏，第 1 小節的節奏為主題，第 1 - 3 拍的音只有強調著 C & Eb 反覆，第 2 & 第 3 拍的正拍給予短音，第 2 小節的第 1 拍 16 分音符和第 3、4 拍，是第 1 小節第 1、3、4 拍的節奏延伸，並且著重下行的個音符 F、Eb、C 在第 2 小節 1 – 2 拍，第 4 拍的 16 分音符銜接了 D Note 2 度音，節奏感十足的 4 Bar Phrase，2 小節的主題加上另外自由發揮銜接的 2 小節。

Ex6:豆漿 Solo Lick

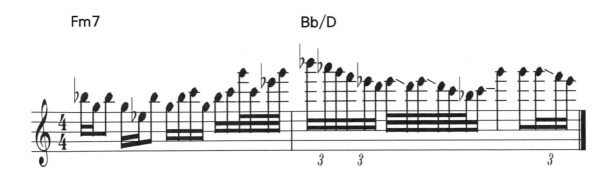

這個句子的混合:Cm Pen – C Aeolian – Cm Pen，2 Bar Phrase，像是第 1 小節前 3 拍的主題加上後面的造句，第 1 小節的 Cm Pentatonic，第 1－2 拍強調著節奏，注意第 4 拍的 16 分音符和 32 分音符的混合，第 2 小節開始的 C Aeolian 下行第 1 拍 16 分音符 3 連音，以及第 2 拍的 32 分音符 2、1、b7 度音仔細表現出，最後的 Cm Pentatonic。

Ex7:豆漿 Solo Lick

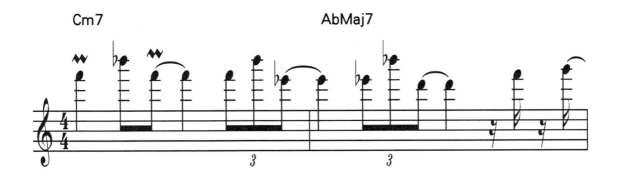

這個句子簡單清楚的描述但情緒感十足，4 Bar Phrase，兩小節的主題以延伸兩小節的造句變化，就算不花俏也足夠放在 2 次進行中的表現，只有兩個音符 F、Bb 相交，卻可以這樣的強烈，直到 Eb 切分到第 2 小節第 1 拍，繼續延伸到第 2 小節第 2 拍的 Eb、Bb、D Note，第 4 拍的連接到之後的造句。

Ex8:豆漿 Solo Lick

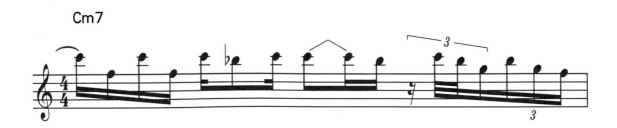

AbMaj7

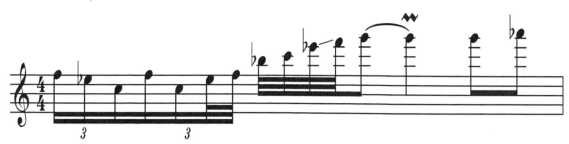

這句也是 Cm Pentatonic Scale Lick，第 1 小節賦予節奏感的主題第 1 - 3 拍，第 1 拍的 C
& F 交替，第 2 - 3 拍的 C & Bb 也交替著，到第 4 拍 32 分混合 16 分音符樂句開始造句
下行，第 2 小節的第 1 拍 16 分音符 3 連音 5 聲音階混合最後 1 個 32 分音符銜接，第 2
拍 32 分音符混合 8 分的上行切分到第 3 拍，第 4 拍的反拍轉向了 C Aeolian 的 b6 延伸，
這句主要是不規則節奏的手法控制。

City Lights

發行收錄在 2014 年 Another Long Night Out 專輯當中，City Lights 節奏中慢板，敍事感十足，是一首充滿許多感性樂句的曲子，華麗的編排鋪陳，在一開始的鋼琴旋律前奏和鍵盤 Pad 鋪底，銅鈸的觸點和打擊的裝飾，Bass 時而加入和休止，鋪設了層次空間感，再由鋼琴樂句帶入第二段前奏充滿 Groove 的節奏。

Brian Culbertson – Piano、Keyboards、Trombone，Lee Ritenour – Lead Guitar，Michael "Patches" Stewart – Muted Trumpet，Ray Parker Jr. – Rhythm Guitar，Alex Al – Bass，Michael Bland – Drums，Lenny Castro – Percussion。

再次柔美的旋律，令人留下完美的印象，厚實的 Keyboard Rhythm Pad，Piano 在樂句當中與其他樂器的齊聲以及呼應對話，填滿了都會感十足的和弦進行，Piano 與管樂、Guitar 的齊奏，Guitar 不時的穿插點綴與裝飾，Slap Bass Line，讓整手曲子生動而華麗，不少的伴奏手法和 Groove，是不可或缺的一首演奏曲。

CITY LIGHTS INTRO MELODY

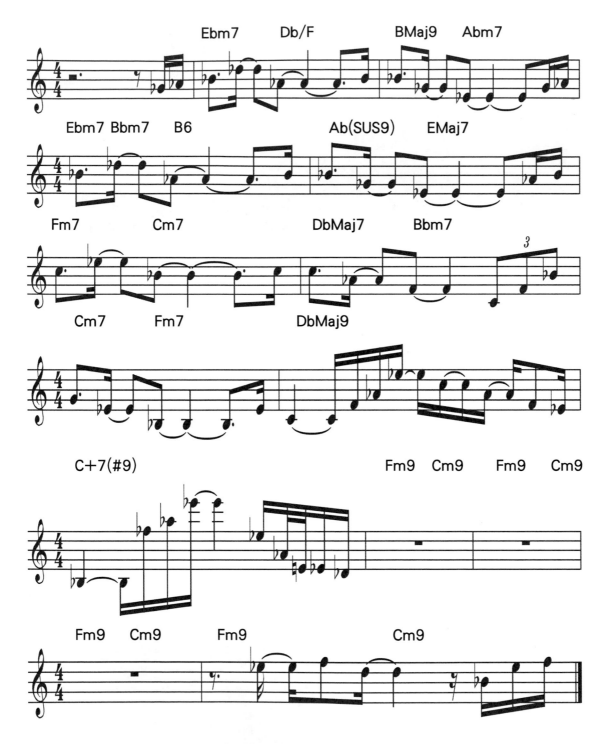

在的 1 小節中的 4 拍 16 分音符 Pick Up 進入前奏旋律第 2 小節，使用附點 8 分音符切分反拍 8 分音符的節奏，Ebm Key 使用著 Gb Major Pentatonic Phrasing，貫穿著 Ebm7 Db/F、BMaj9 Abm7 和弦進行，為 Ebm Key 的 i、VII、VI、iv 級數和弦，第 3 - 4 小節仍然是使用相同的旋律，此時和聲重組 Ebm Key: i、v、 VI、IV，在和弦進行中的 Ebm Bbm B6、Ab(SUS9)，bVII 級 EMaj7 和弦也能思考為 Abm/E，和弦與旋律 3、#4 度音，也為了銜接下一小節的 Fm7。

繼續在第 6 小節為 Fm Key，一樣 Motive 的 Ab Major Pentatonic 旋律，一樣的附點 8 分音符切分反拍 8 分音符的節奏，貫穿著 Fm 順階和弦 i、v、VI、iv，與第 2、3 小節不同的混色手法，相同於第 4 – 5 小節在於第 2 個和弦和聲重組在 v 級，第 8、9 小節和弦進行為 Fm Key: v、i - VI，在 DbMaj9 Chord 做一個 Fm Pentatonic Feel In，銜接第 10 小節的 C+7(#9) Chord，使用著 Altered Phrasing。

第 11 – 14 小節和弦進行為 Fm、Cm，暗示著 Cm Key，此時的第 2 段前奏整體樂器呈現，在 12 – 13 小節的 Guitar Feel 和管樂強調著 D Note 長音，以及最後第 14 小節銜接著 Piano 樂句，可以知道在這段落已經轉換成為 Cm Key 起始著即將進入 Verse。

CITY LIGHTS INTRO BASS LINE

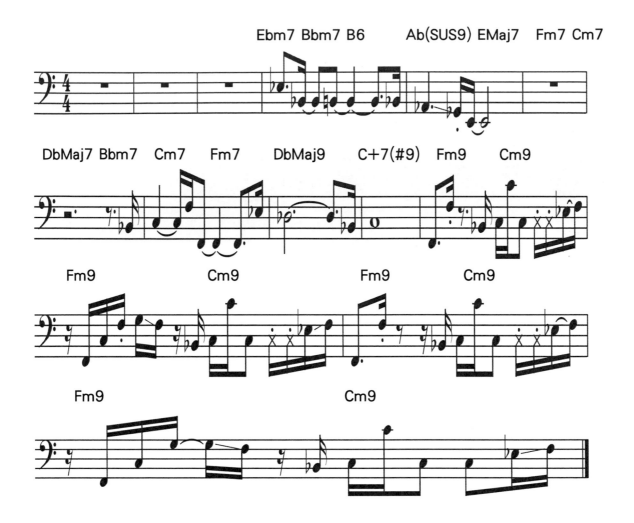

在第 1 小節的後兩拍 Pick Up Piano Melody 開始進入計算小節，Ebm Key，直到第 4 小節進入 Bass Line，Ebm Key Progression 呈現的 Root Notes，附點 8 分音符切分節奏到 16 分音符的 B Note，接著繼續切分到第 2 拍 8 分音符和第 3 拍 B Note，第 4 拍切分到反拍附點的下行 16 分音符半音 Bb Note，第 5 小節和弦 Ab(SUS9)、EMaj7，一樣是 Root Note 呈現，第 1 拍 Ab Note 附點 4 分音符，並滑音下行到 Upbeat Gb Note，立即搶先下個 EMaj7 Chord 的 16 分音符 E Note 切分到第 3 拍 2 分音符，第 6 小節起始的 Fm Key，第 1 拍下行滑音，休止到第 7 小節，直到第 4 拍 16 分音符 Upbeat Bb Note 銜接下一小節。

第 8 小節 Cm7 & Fm7 Chord，第 1 拍 C Note 4 分音符切分，到第 2 拍第 1 個 16 分音符，並立即上行 4 度 F Note 而在反拍 8 分音符返回低音 8 度音下行，使用搶先切分下一小節和弦 Root Note 交代切分，並使用了 Displacement 手法，切分第 3 拍直到第 4 拍的間隔 b7 度音層 Eb Note，第 9 小節 DbMaj9 Chord，彈奏 Root 並且切分到第 4 拍附點 16 分音符的 6 度音 Bb Note，第 10 小節的 C+7(#9) 使用延長音 C Note 彈奏，而在第 3 拍 Upbeat 16 分音符上滑音與第 4 拍下滑音銜接下個段落，從第 7 到第 10 小節充分的表現出點綴和空間、延長音效果。

接下來第 11 – 14 小節開始 Cm Key，起始的兩個 2 Bar Phrase Bass Groove，第 11 和第 13 小節相同，第 12 和第 14 小節相同，除了第 4 拍的音符和節奏改變以外。

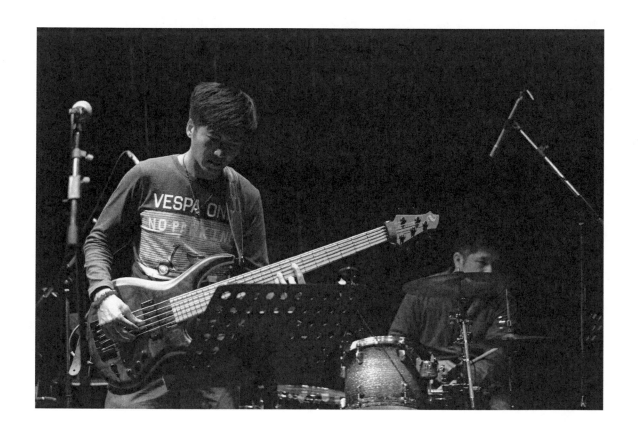

CITY LIGHTS VERSE Piano Melody

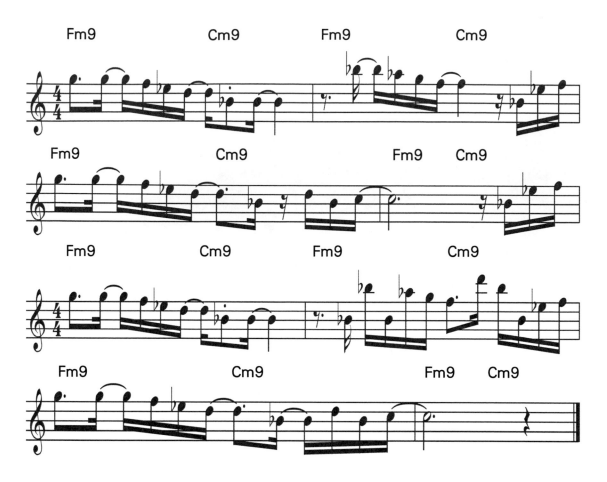

Verse 段落由每小節 Fm & Cm 和弦組成，搭配著旋律可以知道是 Cm Key 和弦進行的 iv &
i 級數，4 Bar Phrase 以及 Pick Up 的旋律線條，除了 Pick Up Notes 以及第 6 小節比較跳躍
式的線條以外，其餘大部分的線條都是下行的方向和少數的經過音反向，看似使用著 Bb
Mixolydian 所構成的下行旋律線，而在兩個第 3 小節當中，第 4 拍最後 1 個 16 分音符 C
Note，切分延伸到兩個第 4 小節的 2 分附點音符，像是形成了 Bb Mixolydian 的 2 度 Extension
一樣。

CITY LIGHTS VERSE Bass Line

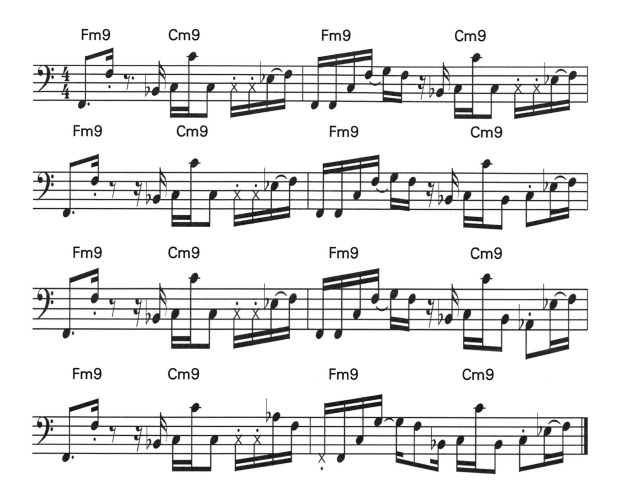

Cm 和弦進行的 2 Bar Phrase，結合著 Slap 的手法，在低音 T 高音 P 的結合，第 1 小節的起始第 1 拍附點 8 分音符 F Note 低音高音的搭配，第 2 拍的休止符直到第 4 個 16 分音符 Bb Note，連接到第 3 拍的 C Note 複合 8 分音符高低音混搭，結合第 4 拍的 16 分音符前兩點 Ghost Note 的敲擊，和第 3、4 個 16 分音符的 Poping Hammer – On 在 Eb & F Note，第 2 小節第 1 拍的 16 分音符，前兩點的 F Note 連續敲擊和 5 度音、8 度音，第 4 個 16 分音符切分到第 2 拍，主音和弦的 9 度音 16 分音符，還原 F Note 休止第 3 點，並且再從第 4 點 Bb 連接第 3 拍附點 8 分音符，C Note 高低音的交替 T&P 的互換，第 4 拍 16 分音符的前兩個連擊 Thumb Technique 和 Eb Hammer – On 到 F Note 的 Poping Technique，大致上以這兩小節為基準而繼續著，少部分的改變了第 4、6、8 小節第 4 拍節奏和第 7 小節第 4 拍的用音。

CITY LIGHTS PIANO SOLO INTERLUDE

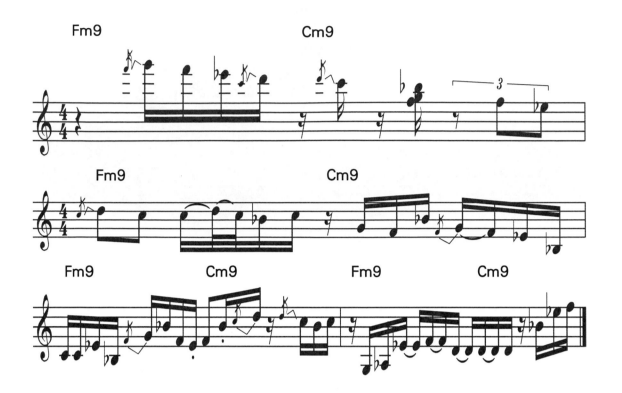

間奏當中 Brian Culbertson 的獨奏表現，其他樂器部份仍然保持著 Groove，一樣是 Cm Key iv 級到 i 級的呈現動態，Brian 選擇在第 1 小節第 2 拍進入著 16 分音符的旋律下行，從高音的 G Note 起始下行著 Cm Aeolian Scale，並且在第 2 拍的 16 分音符第 2 和第 4 點的地方加上了向下滑音，以及和聲配置 Bb 的 4、5 度音，繼續下行到第 2 小節第 1 拍 8 分音符使用上行滑奏到 D Note，下行到 C Note，第 2 拍 2 度音層的圍繞手法建立在 3 個音符當中 C、D、Bb Notes，第 4 拍的 16 分音符也在第 1 個點產生滑奏從 F 到 G Note，使用著 Eb Key 的 3215 旋律銜接。

第 3 小節第 1 – 2 拍的 16 分音符情緒，在第 1 拍 C Note 連續敲擊的單音效果搭配著 Eb Note 並回返 4 度到 Bb Note，接著第 2 拍的情緒轉折到另一個層次的 G Note 上下行 Phrase，第 3 拍的 F Note 4 度手法和延伸到 Cm 9 度音的 D Note，第 4 拍 16 分音符第 2 點又是下行滑奏的情緒 D – C Note，並且反覆 2 個音符。

第 4 小節第 1 拍 16 分音符從低音起始的 G、Ab 、Eb、F 到第 3 拍的 D Notes，像是在表達著 Ab Lydian 一樣的 Phrase，第 3 拍 16 分音符連續敲擊著 D Note 效果像是第 3 小節第 1 拍一樣，最後 Pick up Phrase Eb Key 的 Up 16 分音符 512。

CITY LIGHTS Pre-Chorus PIANO Melody

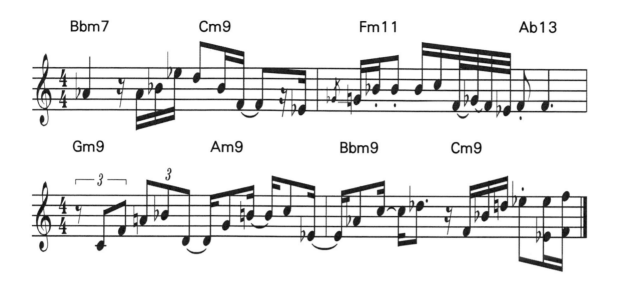

又經過了一個 8 小節 Verse 之後，來到了 Pre - Chorus，第 1 小節 Bbm7 非順階和弦代用了 Fm Chord，一樣扮演著以 i 級 Cm 為主軸的旋律混色在當中，第 1 − 2 拍為 Bbm7 的 7 度、3 度、4 度音旋律上行，接著銜接第 2 個和弦 Cm7 的下行旋律，分別扮演著第 3 − 4 拍的下行旋律，複合 8 分音符的 2 度、7 度、4 度切分，到第 4 拍的 F Note 8 分音符，和最後一個 16 分音符的 Eb Note，第 2 小節 Fm11、Ab13 的 iv 級和 VI 級各占 2 分和弦，第 1 拍的複合 8 分音符滑音到第 1 個 16 分音符 G Note，交替到第 2 個 16 分音符和反拍 8 分音符都是 Bb Note 短音，第 2 拍 16 分音符的 Bb & C，反拍 32 分音符旋轉著 F & Gb Note 到 Eb Note，表現出 Cm Blues Scale，然後短長音的第 3 拍 F Notes 切分在 Ab13 和弦。

接著第 3 小節使用著 Gm9 和 Am9 也非順階的線性上行連結，使用著 Gm9 的 3 連音旋律 4 度、7 度、9 度、3 度，並且切分到第 3 拍的 D Note 開始，也是使用在 Am9 同樣的音層旋律，Eb 切分到第 4 小節搭配著 Bbm9，一樣分別在不同的 Minor Chord 使用著 4 度、7 度、9 度、3 度的旋律，在這兩小節當中個別的相同音層，對應著上行全音半音全音的 Minor Chords 旋律，並且使用著不同的節奏。

CITY LIGHTS Pre-Chorus Bass Line

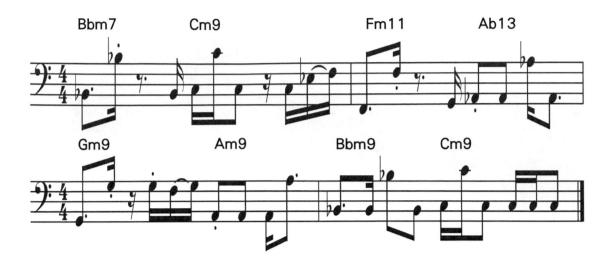

在這個部份的 Bass Line 清楚的運用著高低音協調的搭配，並且表現出厚實和清晰感，低音使用 Thumb 的敲擊，以及高音的 Pop 勾弦互相搭配著，第一小節的 Bbm 敲擊著 Root 和高音 Poping 短音，並在第 2 拍休止到第 4 個 16 分音符起始，為了提供給第 3 拍的瞬間連接律動，在 Cm9 也是第 3 拍高低音的敲勾轉換，第 4 拍的 16 分音符主音 C Note 和 3 度 4 度過門，銜接第 2 小節 Fm11、Ab13，同樣在第 1－2 拍的手法，第 2 拍使用了和弦的 2 度音 G Note 連結第 3 拍的 Ab13 Chord，第 3 拍的 8 分音符的短長音，和第 4 拍一樣是 Root 的勾擊弦，對齊著鼓點的複點八分音符。

下行半音到第 3 小節的 Gm9，第 1 拍使用敲勾同樣手法，第 2 拍的 16 分音符在 G Note 勾弦後 Pull－Off 到 F Note 在 Hammer－On 回 G Note 的 16 分音符，銜接第 3 拍 Am9 和弦，與第 2 小節 Ab13 和弦相同的處理方式，Displacement 手法銜接 Bbm9 在第 4 小節的 Root，而在這小節當中也都是使用 Root 來引導和聲走向，並且使用一般的彈奏呈現出。

CITY LIGHTS Chorus PIANO Melody

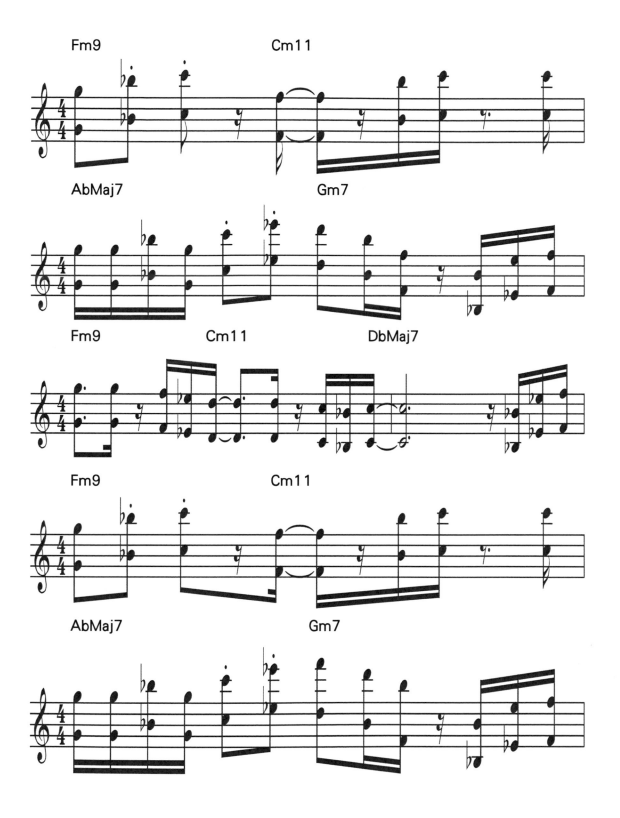

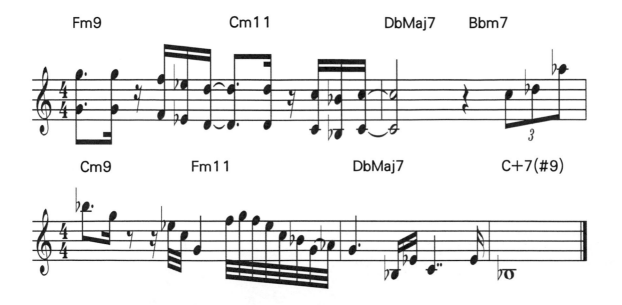

在這 Chours 段落中，幾乎都是使用 Piano 相同的音符高八度齊奏，除了最後複雜的 32 分音符旋律以外，一樣是以 Cm 為主體的旋律線條搭配著和弦進行，屬於 4 Bar Phrasing 的段落，第 1 小節的 iv 級和 i 級，第 1 拍的八分音符 G Note，銜接短音 Bb Note，與第 2 拍八分音符 C Note 全音符相鄰著，休止 16 分後的 F Note 切分到第 3 拍 16 分音符，搭配著第 3、4 點 16 分音符的 Bb & C Notes，明顯的只有變化了 F Note 而延伸著前兩拍的 Motive，重複著 C Note 的 16 分音符第 4 拍，增加了第 2 小節的動態樂句提升，銜接著第 2 小節 AbMaj7、Gm7 為 Cm Key 的 VI 級和 v 級和弦，第 1 拍的 16 分音符重複 G Note 和 Bb Note 的交替，4 度上行到第 2 拍八分音符的兩個短音 C & Eb Notes，第 3 拍的下行複合 8 分音符，以及第 4 拍的 Pick Up Phrase 上行，第 3 小節的下行樂句從 Cm Key 的 5 度音順降著，切分著 C Note 到了第 4 小節 bII 級的 DbMaj7，扮演著 7 度音和第 4 拍的 Pick Up Phrase。

第 5－8 小節重複著第 1－第 4 小節和弦與旋律，第 8 小節 DbMaj7 Chord 增加了 Bbm7 Chord，暗示著真正進入了 Fm Key 的 VI 級和 iv 級和弦，第 4 拍的三連音 C、Db、Ab 為 iv 級和弦的 2 度、3 度、7 度，進入第 9 小節 Cm9 & Fm11 分別是 v 級和 i 級和弦，下行的 Phrase 第 2 拍的反拍俐落兩個 32 分音符，與第 3 拍 4 分音符的 Eb、C & G Note，第 4 拍的 Fm Key Phrase 32 分音符連奏在前面 4 個音符的反覆圍繞著 F Note 和反拍的上下行，Ab Note 下行半音進入第 10 小節的 G Note，VI 級的 DbMaj7 和弦，最後第 11 小節 V 級的 C+7(#9)和弦，旋律停在 Bb Whole Note，也即將結束此段落解決到下個 Piano Solo Section 回到 Cm Key。

CITY LIGHTS Chorus Bass Line

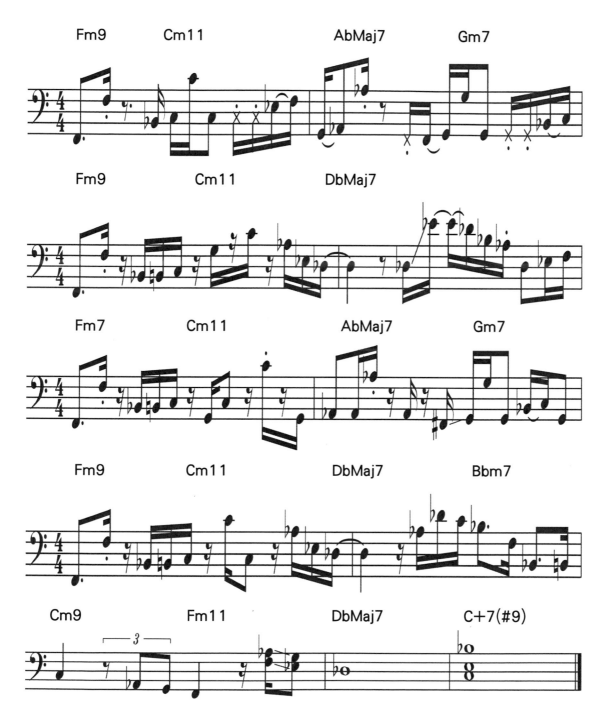

一樣是 Cm Key 為主的 Bass Line，設置相同的 Slap 低音敲擊 T 和高音的 Poping，第 1 小節
第 1 拍附點跳躍節奏，休止第 2 拍直到最後 1 個 16 分音符給予第 3 拍 7 度音的牽引動態
助跑，第 4 拍的 16 分音符 Ghost Note 和 Poping Eb Note Hammer – On 到 F Note，扮演
Cm11 的 3 度 4 度音層，第 2 小節的第 1 拍 16 分複合 8 分音符，使用 AbMaj7 和弦的 7
度音 G Note 來 Hammer – On 到 Ab 並且作高音 Poping，第 2 拍 8 分休止如同第 1 小節第
2 拍一樣，給予了預先下個和弦的 7 度音以外和 Ghost Note，Hammer – On 到第 3 拍主音
的低高音槌勾，第 4 拍 16 分音符也如同第 1 小節第 4 拍手法。

第 3 小節的第 2 拍使用 T 技巧敲擊 3 個半音，扮演 Fm7 的 4 度、#4 度、5 度音連接，第 3 拍的第 2 和第 4 點 16 分音符分別的 T 和 P 技巧，第 4 拍 16 分音符一樣是 T 技巧切分到第 4 小節第 1 拍 Db Note，其餘的指奏，第 2 拍反拍 16 分音符大跳 9 度到 Eb Note，在第 3 拍的 16 分音符下行，第 5 小節前兩拍如同第 3 小節，第 3 拍的 16 分和 8 分音符使用 T，和第 4 拍的勾垂，第 6 小節第 2 拍 16 分音符的 T 和第 4 拍的 Poping Bb Hammer – On 到 C Note，第 7 小節如同第 4 小節除了第 3 拍不同以外，第 8 小節到最後的指奏轉換為 Fm Key，第 4 拍的半音連接到第 9 小節第 1 拍:Bb、B、C，以及第 9 小節第 4 拍的雙音彈奏，繼續最後第 10、11 小節的全音符即將再轉換為 Cm Key。

City Lights Piano solo

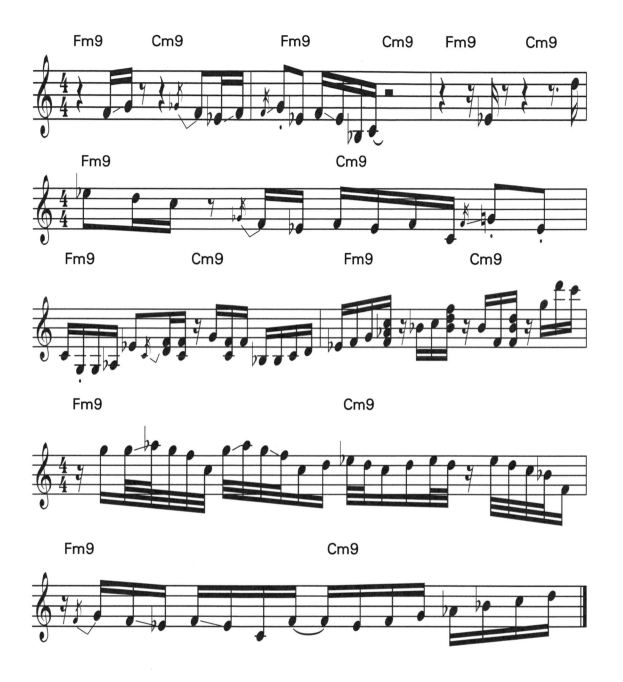

回到 Cm Key 的 Piano 獨奏，第 1 小節留白的 1、3 拍，第 2 拍的 16 分音符直達 Cm 5 度音，直到第 2 小節整個呈現 Cm Blues 的 2 Bar Phrase Motive，留白的第 3 小節以及第 4 拍第 4 點 Pick Up D Note 牽引著下一小節的樂句。

第 4 小節的下行樂句也明顯地表達著 Cm Blues，還有第 4 拍的 8 分音符表情，第 5 小節的 16 分音符樂句也是 Cm 為主軸的思考模式，在第 1 拍的 16 分音符包含短音的低音 G Note，重複著 G Note 並且改變方向上行，第 2 拍的 Up Beat 16 分音符的雙音彈奏和第 3 拍的第 3 點 16 分音符，都是保持著 F Note 在上，低音的部分做更動。

第 6 小節呈現出 Eb Ionian 的聲響在 Fm9 & Cm9 之中，由第 1 拍 16 分音符 Eb Ionian 上行

著，直到第 1 拍第 4 點 16 分音符保持著 Ab Note 並增加了兩個音符， 在這個瞬間成為了 Fm Chord，繼續線性上行第 2 拍 16 分音符，第 4 點瞬間成為了 Bb Chord，第 3 拍 16 分音符第 4 點也如同第 2 拍 Bb Chord，只不過將高音的 F Note 變成最低音的設計，第 7 小節的 Cm Aeolian Phrase 16 分混合 32 分音符摺疊反覆的表現，第 8 小節的前兩拍下行後兩拍上行即將進入 2 下個段落的 Ebm Key Guitar Solo Part。

City Lights 蘇庭毅 BASS SOLO

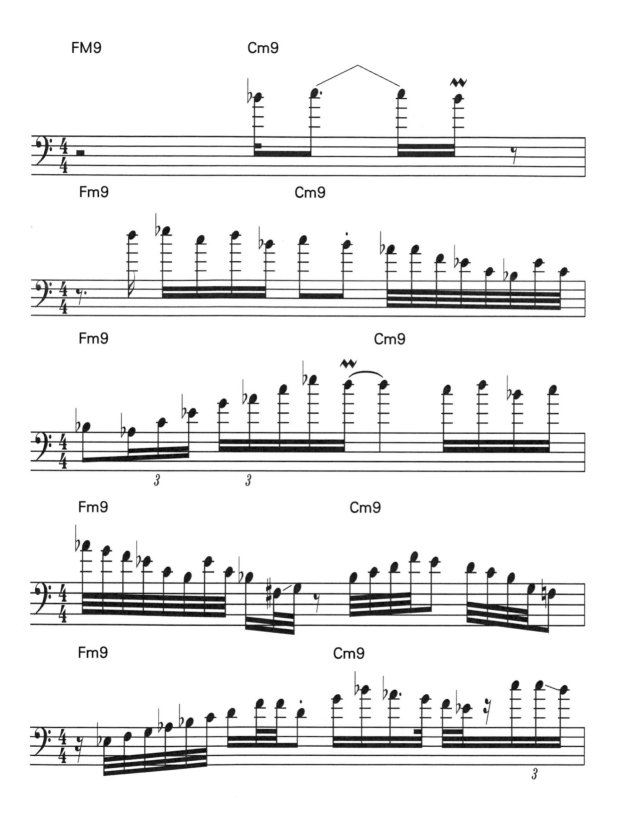

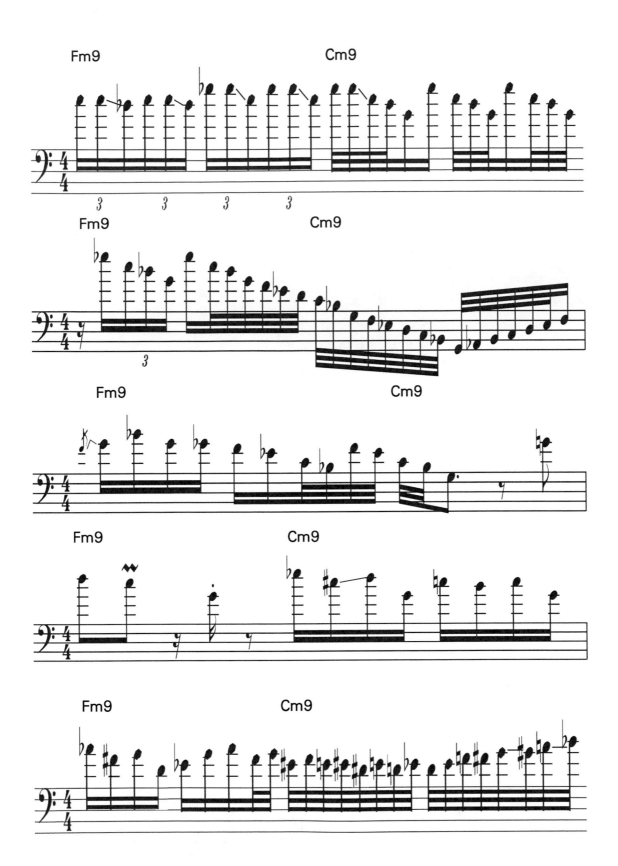

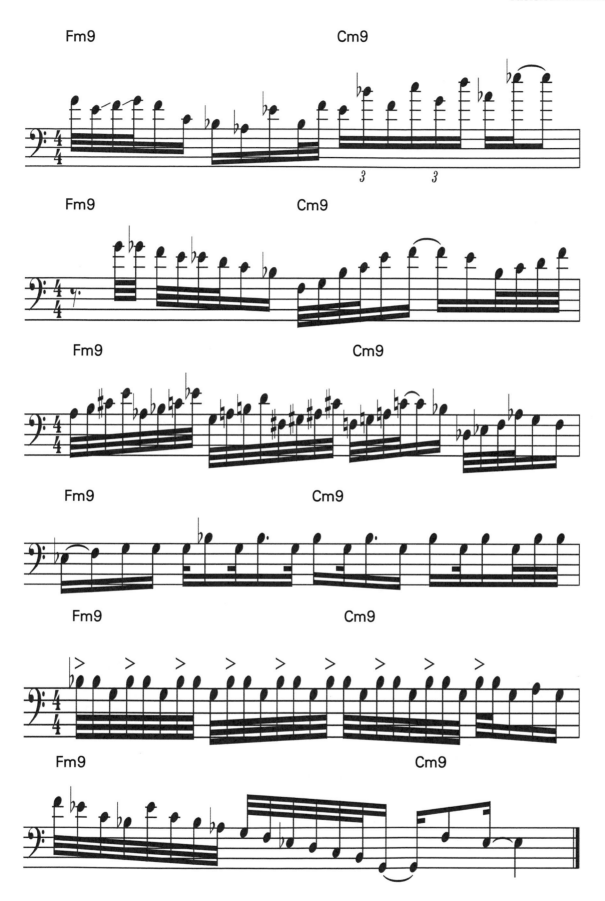

第一小節的留白，第 3 拍開始進入，在第 4 拍第 2 個 16 分音符 Vibrate 並且休止，第 2 小節的 1、2 拍下行階梯式 Sequence 和第 4 拍的 32 連音，第 3 小節的 1、2 拍表現出 AbMaj7 與 Ab Lydian，第 4 小節描繪出第 1 拍的 Fm9，從 10 度音開始下行，直到第 2 拍的 2 度

音 G Note 之前，使用著 F#半音連接，第 5 小節的 EbMaj 9 混色，第 6 小節的第 1、2 拍 16 分音符 3 連音，分別 C – Bb & Eb – C 的 Motive，延續到第 3、4 拍的複合 16 分音符 與 32 分音符的 C Minor Pentatonic Motive， 連接第 7 小節下行 16 分與 32 分音符，和 4 拍的 Aeolian 32 分音符停在 F Note，第 8 小節的 Cm Blues 與第 4 拍 Pick Note。

第 9 小節的巧思，第 3 拍 16 分音符 Eb & C#包圍著 D Note 下行到 G Note，第 4 拍 16 分音符 C & B 纏繞著最後下行到 G Note，第 10 小節第 1 拍描繪著 Eb Ionian，延續著上個技巧，Ab Note 下行到 F# Note 包圍著 G Note 並下行到 D Note，第 2 拍最後兩個 32 分音符 F# Note 解決到 G Note，表現出到 3 度 Eb 和弦中 b3 到 3 的感覺，第 3 拍的 32 分音符從 F、E、D#、D 依序下行，並且每下行一次就連奏上行的半音，第 4 拍的 32 分音符半音連接從 D Note 開始，除了 Eb 連接到 F Note 是全音以外。

第 11 小節第 2 拍開始的 5 度上行連接技巧，第 12 小節的 1、2 拍半音連接技巧，第 13 小節 32 分音符 1235 依序下行，A – Ab – G – F# – F，A B C# E、Ab Bb C Eb，G A B D，F# G# A# C#，F G A C，第 4 拍 32 分音符複合 16 分音符象徵著 C Phrygian 手法，第 14 小節的第 1 拍 16 分音符象徵 Eb Triad，開始從第 2 拍複合 16 分音符 G & Bb 的交替 Motive，第 15 小節 32 分音符一樣只是 Bb 連續兩次在前 G 在後，並且以 3 個音符為單位，每個第 1 點附上重音，最後第 16 小節的下行 32 分音符 C Aeolian 從 F Note 下行，第 1 拍的 Sequence 與第 2 拍的線性下行，最後回到 Eb Note。

City Lights 詹宗霖 Piano solo

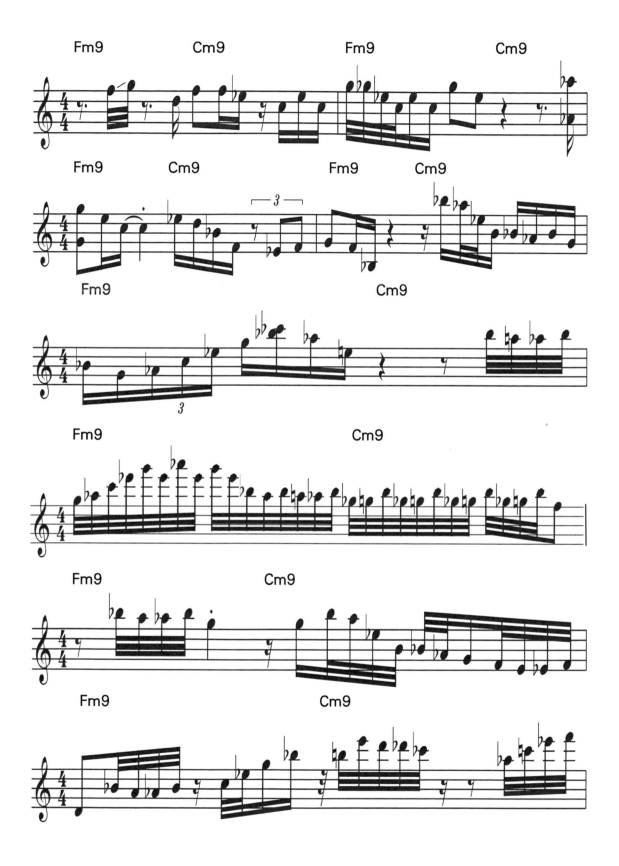

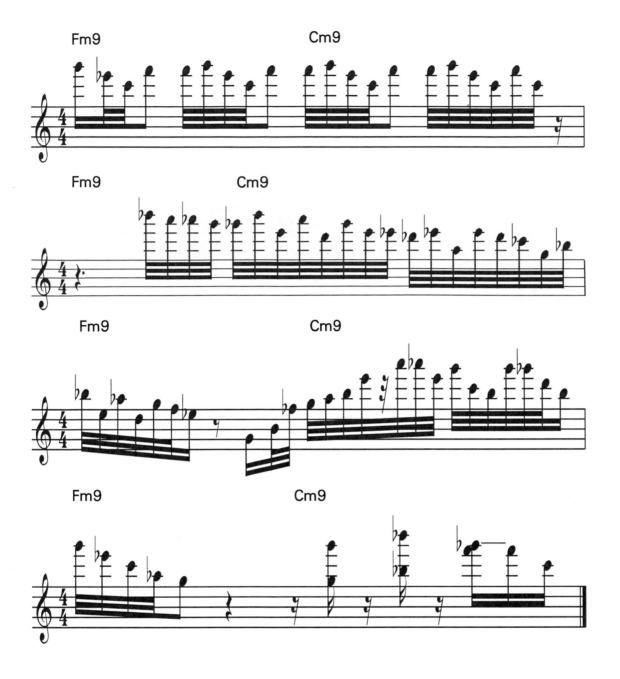

鋼琴手詹宗霖的 Solo，以 Cm 為出發點，第 1 小節的第 1 拍 Upbeat 32 分音符的 Cm Key 4 度音滑行到 5 度音，第一小節的描繪 Cm Scale，第 2 小節 Cm Blues Scale 第 1 拍 32 分音符混合 16 分音符，前半拍的 Gb 不通往 F Note 直接下行到 Eb Note，32 分音符的第 2-3 點，第 2 拍的 8 分音符也是一樣，第 4 拍 Upbeat 16 分音符 Ab Pick Up Note 雙音。

第 3 節第 1 拍複合 8 分音符使用了 C Triad，E Note 的突兀感迅速解決到 C Note，第 4 小節第 3 – 4 拍的和弦對應著 G Altered Scale 的旋律下行著，第 5 小節第 1 – 2 拍描繪出 AbMaj9 & Ab Lydian #5#9 (Harmony Major VI 級調式)，因為在第 2 拍 16 分音符第 2 點的雙音 Bb & Cb，以及下行到第 4 點的 E Note，Ab 的 #5 度，以及第 4 拍的 16 分音符 Db Double Chromatic 下行再回 Db 這樣的纏繞手法。

第 6 小節第 1 –第 2 拍 32 分音符描繪著 AbMaj7 上行與下行，第 2 拍的反拍 Bb – Ab 利用了 Passing Tone A Note 半音下行，並再回到 Bb 的纏繞手法，第 3 拍到第 4 拍的 32 分

音符樂句使用著 4 個 Blues Note，Motive 手法並且增加重音在 Bb Note，每次第 3 個 32 分音符連接，第 7 小節第 1 拍 Up Beat 32 分音符如同第 6 小節第 2 拍 Up Beat 纏繞技巧，第 3－4 拍 32 分音符使用的樂句描繪了 G Altered Scale 來混色在 Cm9 當中，第 4 拍的反拍 32 分音符也使用了相同的纏繞手法 F－Eb，使用 E Note Passing Tone 下行之後再回到 F Note。

第 8 小節第 1 拍 Up Beat 如同第 7 小節第 1 拍使用纏繞技巧，第 2 拍的 32 分混 16 分音符描繪著 Cm7 混色再 Fm9 當中，第 3 拍的 32 分音符從 B Note 上行，Eb 經過 Passing Tone D Note 到 Db Note，也表現了 G Altered，第 4 拍 32 分音符呈現的 Ab Chord 在 Cm9 當中混色。

第 9 小節運用著 Cm Pentatonic Scale 32 分音符樂句，搭配在 Fm9 & Cm9 和弦當中，第 10 小節休止第 1 拍 4 分附點音符，第 2 拍反拍 32 分音符 4 個半音從 Bb 下行到 G Note，接著下行半音到第 3 拍的 Gb Note，以 Gb Whole Tone 下行 Gb－E－D，分別交替著 3 度音，最後 2 個 32 分音符下行 E - Eb Chromatic 下行，到了 Db 的 Whole Tone Scale 運用在第 4 拍 32 分音符樂句，在這小節當中第 3－4 拍運用了 Gb & Db Whole Tone Scales 的手法在 Cm9 和弦當中。

第 11 小節的第 1 拍前半拍 32 分音符 Bb 起始下行 －Ab 個別下行 Tritone 的 C Whole Tone Scale，反拍從 G Note 下行的 Eb Chord，混色在 Fm9 當中，第 3 拍的 32 分音符前半拍從 G Note 開始的 G H/W Diminished，下行 4 度 Up Beat 32 分音符的 AMaj7，第 4 拍的 32 分音符前半拍描繪著 Cm7 與後半拍的下行 Bb+，混色在 Cm9 當中，最後第 12 小節第 1 拍的 C Aeolian 從 G Note 下行，與最後雙音和 Cm Blues 做結尾。

City Lights 李世鈞 Guitar Solo

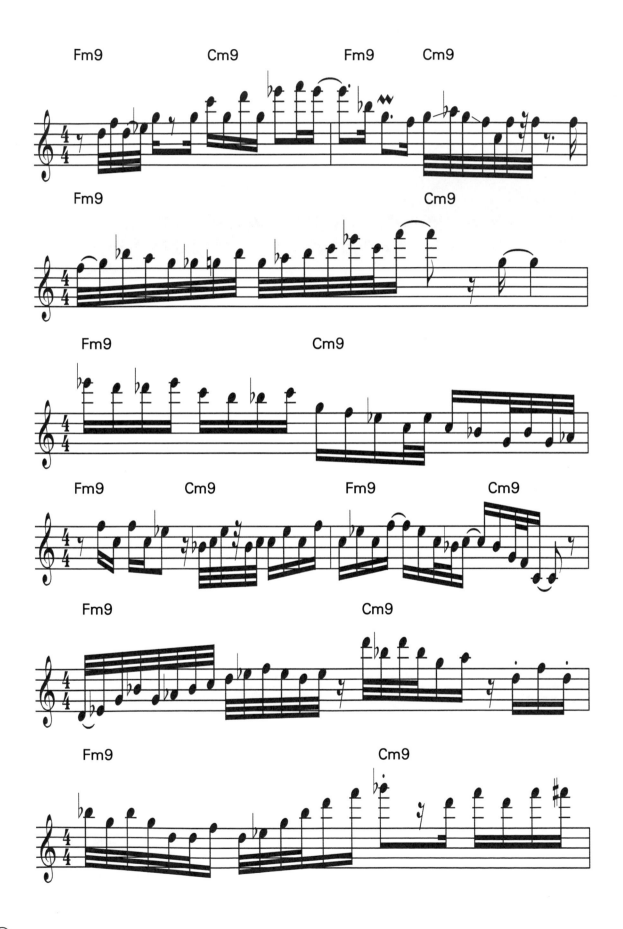

90

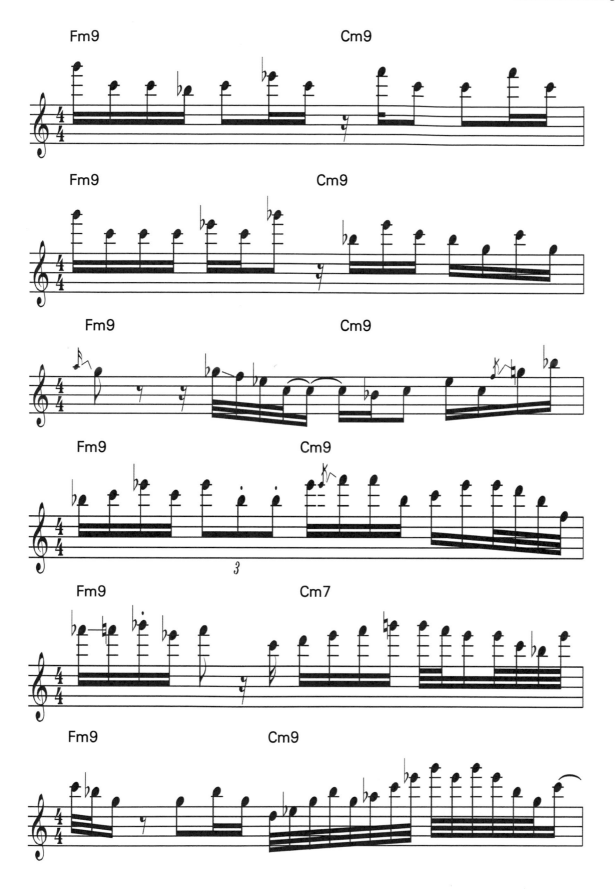

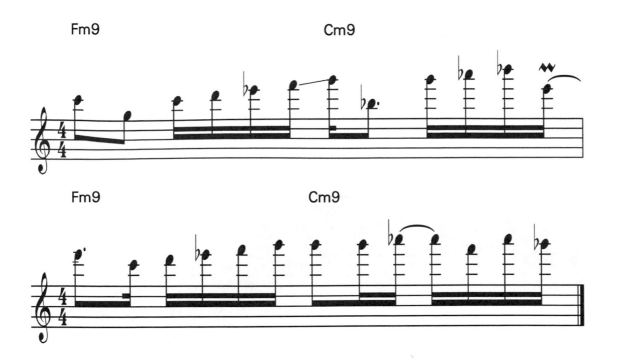

吉他手李世鈞 Solo，開頭的第 1 小節第 1 拍反拍 32 分音符從 D Note 6 度音起始，直到第 2 拍完整的表現出 Fm9，第 3 拍的 16 分音符 C、D Note 上行個別與 G Note 交替著，第 2 小節第 3 拍的 32 分音符 C Aeolian 樂句，第 3 小節 Fm9 和弦第 1 拍 32 分音符從 F Note 起始 Hammer on 到 G Note，前往和弦的 4 度 Bb 利用下行半音到 A Note，並且立刻解決下行全音到 G Note，與 Gb 半音反覆纏繞手法到 Bb Note 的樂句，明顯的表現出上行與下行的變化，第 2 拍 32 分音符也是從 G Note 起始的 C Aeolian。

第 4 小節第 1 拍為 Fm9 的 7 度音起始 Double Chromatic Down 再回到 Eb 的纏繞手法，第 2 拍為 5 度音 Double Chromatic Down 到 4 度 Bb Note 再回 C Note 纏繞手法，第 5 - 第 6 小節 Cm Pentatonic 的樂句處理，第 7 小節的 1、2 拍 Ab Lydian Sequence 混色在 Fm9 和弦裡，第 3 - 4 拍的 Bb Triad 混色在 Cm9，第 8 小節第 1 - 2 拍描繪 EbMaj9 混色在 Fm9 和弦從 5 度音 Bb 起始，第 3 拍的 D Triad 混色在 Cm9，接著第 4 拍 F、F# Notes Double Approach 到下一小節的 G Note，第 9 小節的 Cm Pentatonic Motive，第 10 小節也是 Cm Penatonic 除了第 2 拍反拍 8 分音符的 Gb。

第 11 小節第 1 拍的從 A Note 下行滑音到 G Note 8 分音符，而這小節當中表達了 Blues Scale，第 12 小節第 2 拍 3 連音長音接 2 個短音的巧思，第 4 拍的反拍 32 分音符 EbMaj7 下行 Arpeggio 混色在 Cm9 當中，第 13 小節第 1 拍在 Fm9 和弦中 16 分音符 Fb 也就是 E Note Double Approach 到 Gb Note 設計短音符，並下行 b3 度到 Eb 和上行 2 度音到 F，是種間接的纏繞手法。

第 14 小節混色第 3 拍的正拍 32 分音符 EbMaj7，與反拍和第 4 拍 32 分音符 AbMaj7 的樂句，第 15 小節描繪 C Aeolian 在 Fm9 & Cm9 和弦中，第 3 拍的 G Note Displacement 手法，6 度返回低音的 Bb Note，第 4 拍 16 分音符表現 Eb Triad，第 16 小節 Cm Aeolian 樂句，最後第 4 拍 16 分音符 Gb 銜接下個段落的 Ebm Key。

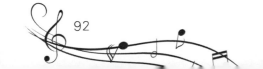

City Lights H Guitar Solo Section

Lee Ritenour 的吉他 Solo 來彈奏這 Eb Minor Key 的段落,Eb Minor Aeolian Phrase 來看待,第 1 小節的第 2 拍 2 分音符顫音,以及第 4 拍 16 分音符的半音曲折是 Ebm 的 b6 和 5 度音,第 2 小節第 3 拍 16 分音符特別的 4、5 度下行回返手法 Ab – Eb – Db,第 3 小節從 Eb Note 4 度音的 Ab Note 起始,在第 2 拍 16 分音符上下行最後上行就呈現了 3 個方向,繼續延續到第 3 拍 16 分音符,第 4 點 16 分音符 Bb 與第 4 拍 8 分音符 Db Note,包圍著第 4 拍反拍 Cb Note(同音異名 B Note),而這是一個很好的樂句設計手法。

第 5 小節也是個很 Cool 的 Eb Aeolian 設計，第 1 拍的八分 3 連音從第 2 點開始由 Bb 上行，到第 3 點依序半音 16 分音符的 B、C，到第 2 拍的 Db，3 個上行半音的手法，後面搭配著 Eb Minor 樂句下行手法，第 6 小節是情緒技巧的掌控，第 7 小節的第 1 拍 8 分音符 B Note 短音到 Bb Note 長音的控制，第 2、3 拍的 Gb Major Pentatonic 上下行，第 4 拍 16 分音符連接 Bb & Ab 的 A Note，形成了 Gb Major Blues。

第 8 小節的 32 分音符除了第 1 拍以外，從第 2 拍開始每一拍的上下行反覆圍繞手法，建立在每一拍的合聲連接，第 2 拍的 Cb (同音異名 B Note)、第 3 拍的 Eb & Ab、第 4 拍的 Db。

王義中 H Section Guitar Solo

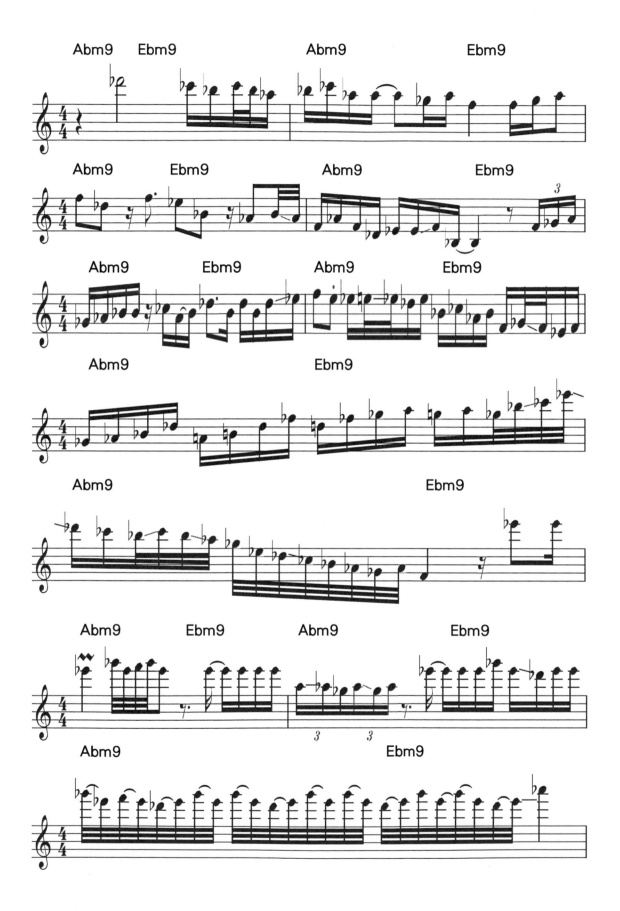

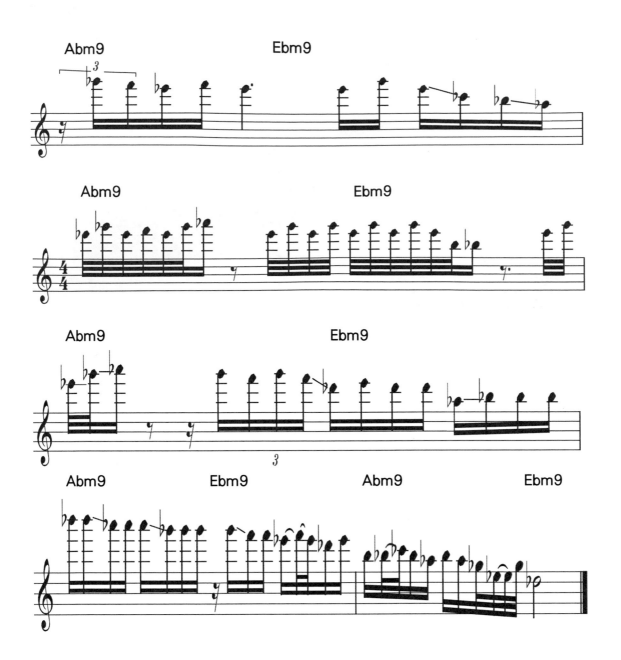

吉他手王義中在 City Lights 的 H Section Guitar Soloing，Abm9 Ebm9 的 16 小節 Ebm Key，第 1 小節從第 2 拍 2 分音符，Gb Diatonic Scale 5 度音 Db Note 起始，直到第 2 小節都圍繞在 1 個 5 度的範圍左右，音符之間的相交做節奏的變化，並且主要是下行，第 3 小節的下行著重在於節奏，並且下行了一個 8 度，第 4 小節的第 1、2 拍 16 分音符下行，超過了起始的 1 個八度範圍，波形的上下像是個 M 字形，第 2 拍的反拍 16 分音符 F Note 使用著 Displacement 手法反向低音 Bb Note，休止過後在第 4 拍反拍 16 分音符 3 連音的調性 712 改變為上行的主導權。

第 5 小節大方向是上行的動作，使用 Gb Major Pentatonic 上下行相交著除了第 2 拍的 Cb Note 調性 4 度音的 Passing，第 6 小節的第 1 拍八分音符到了調性 7 度音的 F Note，反拍是 Chromatic Approach E Note 短音，連續兩個半音連接第 2 拍的 Eb Note，第 2 拍的 16 分音符單純的其實只有 Eb 和 Db Note 而已，因為在第 2 個 32 分音符的 Eb 選擇了跟 E Note 相交暫時上行並且在從 Db 上行的效果。

第 7 小節使用著像是 John Coltrane 的 16 分音符 4 音和聲移動手法，在第 1 拍的 16 分音符 Gb Major Pentatonic 1235、移動 b3 度音層以 A Note 為主的 16 分音符 1235，接著移動 A Note 4 度到第 3 拍 D Note，也是調性主音 Gb 的 b6 度音層，D 為主的 Major Pentatonic 1235，下行全音 G Note，到達第 4 拍的 16 分音符像是 Gb 主音的 b2 度，以 G 為主的合聲層級，再降半音回到 Gb 為主的合聲，混合反拍的 32 分音符出乎意料地改成 Gb 的 1346 音，像是 1 − b3 − b6 − b2、 1 的 4 音階移動。

下行全音到第 8 小節 Db Note，是 Gb Major Scale 從 5 度音開始下行的 16 分音符和 32 分音符，除了第 1 拍 32 分音符反拍的暫時上行，休止後直到第 4 拍 16 分音符，第 9 小節像是再強調 Eb Note 的 16 分音符主題單一樣，第 10 小節的第 1 拍 16 分音符 3 連音 Blues Scale，以及第 3 拍的 Passing B − Bb Note。

第 11 小節的 32 分音符 Motive 連續下行技巧，僅僅使用 3 個音 Db、Eb、Gb 來做不重複音的連接效果，除了第 1 拍第 3 個 16 分音符有使用 F Note 以外，第 4 拍落在 Ab 的 4 分音符，第 13 小節的第 1 − 2 拍使用 16 分音符 Gb Major1767 的緩和，到第 3 − 4 拍的 Gb Major Pentatonic 下行，第 13 小節與第 11 小節有異曲同之妙，變成連續上行的 Motive 32 分音符，Eb & Gb Note 結合著不規律的節奏，除了第 1 拍臨時出現的 F Note、Ab Note，以及第 3 拍的 Passing B − Bb Note。

第 15 小節的 16 分音符彈奏滑音技巧，也搭配著不規律的數量 Bb x 2、Ab x 3、Gb x 4、F x 2，和第 4 拍的 Eb、F、Db 相交，最後第 16 小節的 16 分混合 32 分音符，除了 B、Cb 為 Gb Key 4 度音以外，其餘以 Gb Major Pentatonic 不規律下行銜接 Db 2 分音符結束。

City Lights H Section Bass Line

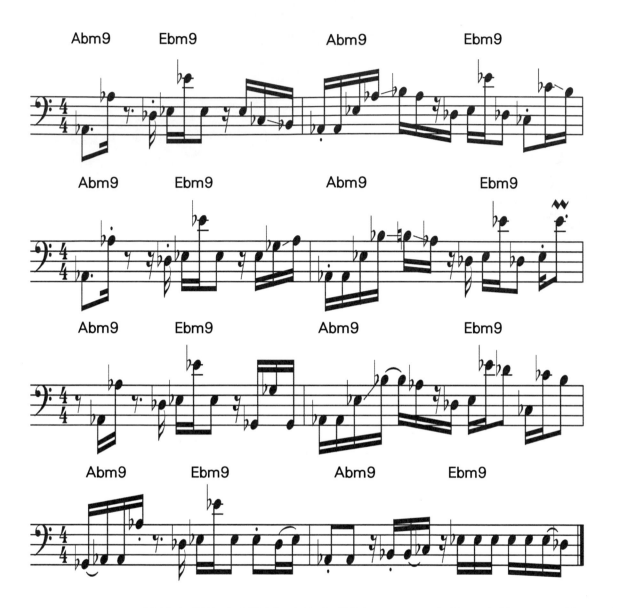

Slap Bass Line，仍然必須注意長短音才能表現好 Groove，在第 1 小節 Abm9 的 Ab 高低音依序 T & P 技巧，第 2 拍的最後一個 16 分音符為第 3 拍 Ebm9 的 7 度助音，第 3 拍一樣 Eb 的高低音 T & P，第 2 小節第 1 拍改為 16 分音符重複兩個 Ab 的低音敲擊，然後 5 度的 Eb 和高音 Ab Note 都是 T 敲擊技巧，第 2 拍從 Ab Note 滑行到 Bb 再返回 Ab，第 3 個 16 分音符休止，以及第 4 個 16 分音符為下個和弦的 7 度助音，第 3－4 小節大同小異，所以我們可以由此看到這是 2 Bar Phrase，除了最後一小節為了到達下個段落而做的不同以外，其餘都著重在於單小節的第 1－3 拍，以及雙數小節的第 1 拍和第 2 拍正拍，保持盡量固定的節奏主題和其他位置的 Feel In，當然想要細微變化還是可以的。

City Lights I Section Melody

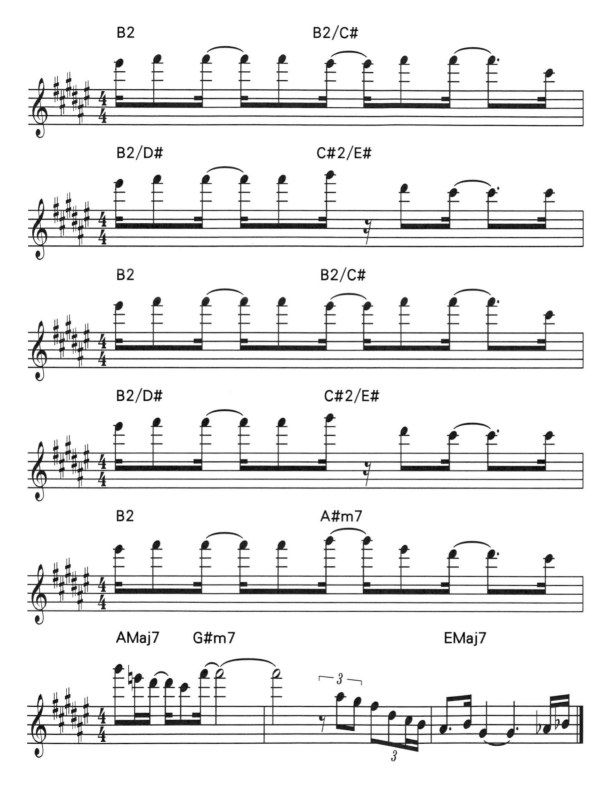

在 I 段落一樣延續著上個 H Section Solo Part，前 5 小節是 F# Key，也相同的 Ebm Key，而調號這時候寫成了 F# Maj Key，前 4 小節等於是 2 個 2 Bar Phrase 相同的 4 小節和弦進行，和弦進行是 B2(IV) B2/C#(IV/2) – B2/D#(IV/3) C#2/E(V/3)，F#調性看待旋律是切分狀態 71 1 – 11 7 – 71 1 – 1.5，71 1 – 11 2 – 06 5 – 5.5，輕鬆的旋律在這樣的進行當

中，IV 級強調了 Lydian 的感覺，因為包含了它的組成音符，以及 C#2 的 2 度到主音，旋律這樣的 Sus 感覺，第 5 小節的 B2、A#m7 代表著調性的 IV 級、iii 級和弦，旋律如同第 4 小節但做了細微的變化，也就是將第 4 小節的第 3 拍挪到做後並且改成附點音符，而第 3 拍經過第 2 拍的切分變成調性的 27 6。

第 6 小節到第 8 小節由第 7 小節降半音的和弦進行 AMaj7 G#m7 – G#m7 – Emaj7，像是由 F#Maj Key 所退一個全音的 E Key，扮演著 IV iii – iii – I 級數和弦，以 E Key 看待的旋律當中包含切分音就是 3 17 – 76 2 – 2，2 – 0 43 – 27 65，4.5 – 3 – 3，第 8 小節 4 拍反拍 16 分音符仍然在 EMaj7 和弦中，Ab、Bb 預先轉換為 Ab Key Pick up 旋律的 1、2 度音，兩個音符可以這樣無縫接軌的原因是在這小節扮演 3、#4 度(無衝突和弦音)。

I 段落給我的感覺像是運用輕鬆的 Pattern 弦律在和弦擴散當中表現 2 Bar Phrase，第 5 小節的下行轉換，下行到第 6 小節的降轉調，戲劇性發展出下行的弦律線條，擴散的上個和弦在第 7 小節，直到第 8 小節的主和弦出現，並且在第 4 拍的 Pick up 連接音巧思。

City Lights I Section Guitar Solo

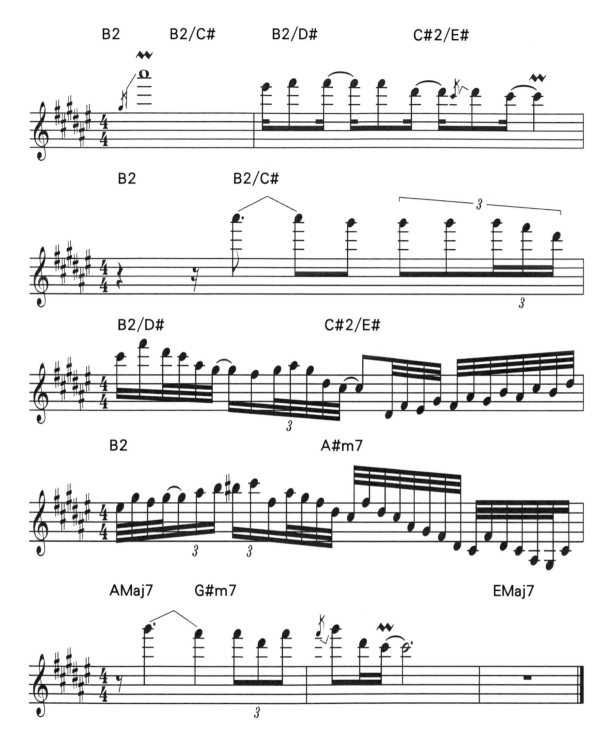

Lee Ritenour 在這段落中精彩的 Solo，首先在第 1 小節置放全音符的高音 A# Note，F#調的 3 度音，第 2 小節的表現，Phrase 仍然保留強調與旋律 Unison，除了第 2 拍的節奏和音符一點點不同以外，接著第 3 小節再從再從 A# Note 進來，表現 F# Maj Pentatonic Phrase，第 4 拍的三連音重點，重複兩個或是多個相同音符鋪陳，是很常見的情感提示手法 2 2 216，第 4 小節的 16 分音符樂句穿插著 32 分音符和切分，第 1-2 拍的 F# Maj Pentatonic

這樣不規則的拍點，切分到第 3 拍 8 分音符反拍 32 分音符與第 4 拍的 32 分音符連貫，如同 D# Aeolian Sequence，D#- E# – F# – G# – A#- B，分別依序 3 度上行。

上行全音到第 5 小節，第 1 拍正拍 32 分音符調性的 7 度和 1 度音與 2 度相交，接著切分到反拍 16 分音符 3 連音的旋律，和第 2 拍正拍 16 分音符 3 連音形成一個調性思維 3 4 #4 5 還原到 1 的旋律，第 3 拍 32 音符 F# Maj Pentatonic 首先的 4 度上行，接著下行到第 4 拍一樣的相同音符低音，再重複做法，直到最後 G#上行 4 度手法到 C#，最後 3 小節的 E Major Key 旋律: 03 – 3 – 2 - 272，3 76 - 6，直到旋律結束在倒數第 2 小節，最後落下 EMaj7 Chord。

City Lights I Section Bass Line

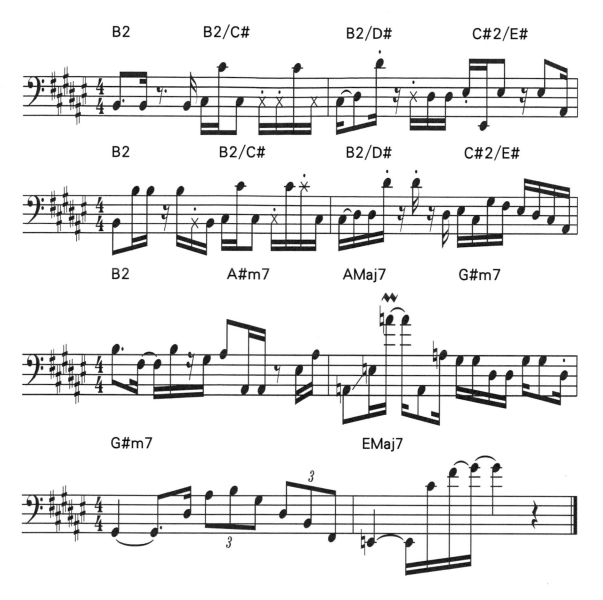

第 1 拍的附點主題節奏 B Note，在第 3 拍的節奏主題 16 分音符+8 分音符，走和弦的 Slash Note C#，低高音的 Slap 技巧垂勾，而高音都用在勾弦技巧上，第 4 拍的連續兩個清晰 Ghost Note 垂弦技巧勾 C# Note，第 2 小節一樣走和弦 Slash Note，並且在第 1 拍的拍點從第 1 小節第 1 拍附點 8 分音符改造成 16 分與 8 分的節奏，hammer – on C# – D# Note，第 2 小節的第 2 拍從第 1 小節第 2 拍最後一個 16 分改造成 Up Beat Ghost Note。

第 3 小節的第 1 拍改造成 8 分加 16 分音符的垂勾，2 – 3 拍延續第 2 小節同樣位置的拍點，都是著重在 Root Note 和保持 Groove，變化些許節奏但仍然聽得出主題，第 4 小節第 1 拍與第 2 小節第 1 拍非常相似，都是 Hammer – On 手法但多填充一個 16 分音符的 D# Note，第 2 拍使用 16 分音符 Up Beat 2、4 點的 D# 高低音，第 3 拍的 V/3 和弦使用了 Feel In 16 分音符，F# 調性的 7521 – 7653，第 5 小節第 1 拍附點音符和 5 度音的跳動，與切分後第 2 拍第 2 個 16 分 B Note 相交，G#作為連接第 3 拍的 A Note，第 3 拍的高低

音。

第 6 小節第 1 拍 1、5、8 音符的趣味排列滑奏,將原本平淡無奇變得有趣,16 分音符切分到第 2 拍的高低音轉換,第 3 拍開始也是 1、5 音的 16 分音符呈現,第 7 小節即將停下來的 G# Quarter Note 切分到第 2 拍附點 8 分的 1、5 音,第 3－4 拍的 3 連音節奏幾乎快要與 Piano Unison,除了 Piano 是從第 3 拍第 2 個 3 連音開始之外,Bass Note 首先上行 1 次再持續下行:453 - 752。

最後第 8 小節停在第 1 拍切分的和弦 Root E Note,切分到第 2 拍 16 分音符第 1 點,並且奔向高音的上行 623 Hammer－On F#－G#切分到第 3 拍。

J Section 5 小節如同前奏的最後 5 小節一樣,除了在 J 段的 2 小節第 3 拍、第 3 小節第 4 拍,變化 3 連音的經過之外,而在 I 段落的最後一個和弦 EMaj7 半音和銜接到 I 段的 Fm Key。

K Section 也相同於 D Section,除了 K Section 的第 2 小節第 2、3 拍旋律有些音符和節奏上的變動,以及第 3 小節的第 4 拍 3 連音,繼續接到 L Section 相同於 E Section,到最後的 M Section 旋律和弦相同於 F Section,但只做 8 小節從第 7 小節的 DbMaj7 切分到第 8 小節,省略了 F Section 第 8 小節 Bbm Chord 以及多出來的額外 3 小節 Cm7 Fm11－DbMaj9－C+7(#9),而演奏完 8 小節旋律之後,就在這 8 小節和弦進行之下重複著進行 Guitar Solo。

City Lights Artist Licks Analysis

Ex1 Verse Piano Melody

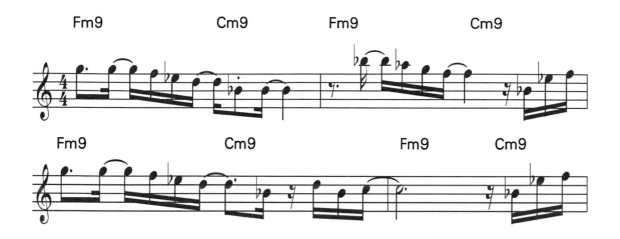

這是在 Verse 的旋律，在 ii – vi 和弦當中，我們可以將他擷取在我們的獨奏當中，2 Bar 樂句，Pick up 前一小節的第 4 拍 16 分音符 0512，第 1 小節主題 3.3 – 0217 – 055 – 5，第 2 小節造句 0.5 – 0432 – 2 - 0512，有時候可以在後來延伸的主題第 1 小節 3、4 拍做變化，只要聽得出主題即可，像是第 3 小節一樣，也能夠做成 4 Bar Phrase 的分圍，記得準備第 1 小節前的 Pick Up Bar 0512 音符接。

Ex2 Chorus Piano Melody

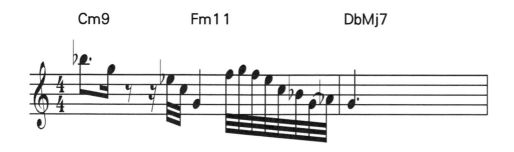

Fm Key ，v、i – bVI 級數和弦進行，在結尾銜接下個段落的樂句手法，Brian 使用了在第 1 小節 1 – 3 拍看似能夠預料的下行音符，Ab Key 看待:2.7 – 0 53 – 7，卻在第 1 小節第 4 拍彈奏出 32 分音符上下行，具有特色的曲線樂句 67653271，連接著下一小節的 G Note，我們可以將它運用在段落銜接的地方。

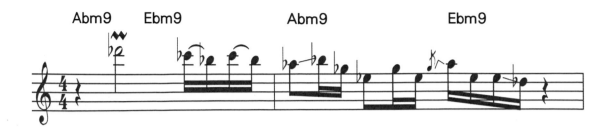

Gb Key，ii、vi 級的和弦進行在第 2 拍下了 2 分音符的 Vibrate，第 4 拍 16 分音符反覆 Cb、Bb 使用 Pull－off 技巧，第 2 小節的 Ebm pentatonic Scale 編排，別忘了許多的表情符號。

Ex4 Lee Ritenour Solo Lick

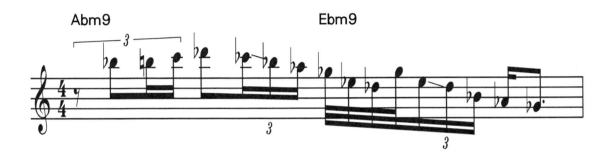

第 1 拍的 3 連音從 Ebm 的 5 度音 Bb，連續上行 3 個半音參雜著更小的單位做連接，與第 2 拍混合 16 分音符的下行，像是 Eb Aeolian 在第 1 拍使用了 6 度 Chromatic Note C Note 來連接，接著第 3－第 4 拍是 Ebm Pentatonic 下行，這句子混合了 Eb Aeolian & Ebm Pentatonic，並且能夠延伸下一個造句。

Ex5 Lee Ritenour Solo Lick

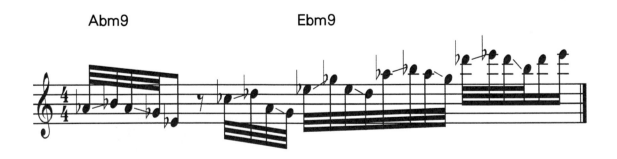

Lee Ritenour 在 Guitar Solo 最後一小節的樂句，使用 Ebm Pentatonic Scale 32 分音符，並且著重於 3 個音以中間的音符為主題前後圍繞著為手法，像是第 1 拍的 Ab，前後滑行全音最後到 Eb，除了第 2 拍是 Eb Aeolian 代表的 Cb Note 滑行到 Db Note 再立即換弦下行由 Ab Slide 下行到 Gb 以外，第 3 拍 3 音圍繞著 Eb 和 Ab Note，第 4 拍圍繞著 Db，樂句此反覆上行著，是個富有技巧性的 Licks。

Ex6 詹宗霖 Solo Lick

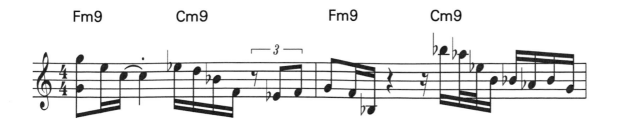

第 1 小節第 1 拍的 C Major Triad Chord 暫時代替了 Cm Key 的混色，第 3- 4 拍代表著 EbMaj7 下行，混色在 Cm9 當中，第 2 小節的第 1 拍代表著 Bb6 和弦下行，最後第 3 – 4 拍混入 G Altered 下行，所以這兩小節可以將它看成新的合聲混色:C、EbMaj7 – Bb6、G7(b9#9b13)。

Ex7 詹宗霖 Solo Lick

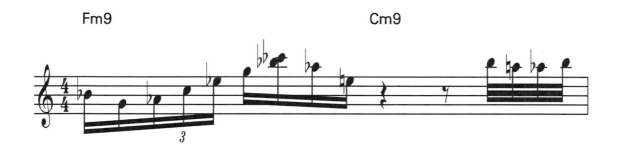

第 1 小節第 1 拍 16 分音符除了第 2 拍以外，都代表著 AbMaj9，第 2 拍的 16 分音符在第 2 點的時候將 Bb & Cb 兩個半音組合彈出，在第 4 點回到 E，象徵著 AbMaj9＋，第 3 拍的 Upbeat Bb 下行到 Ab 連接著 Chromatic Note，並且再回到 Bb。

Ex8 詹宗霖 Solo Lick

Cm Key Progression，第 1 小節第 1 拍 32 分音符使用 Double Approach 下行從 Bb – Ab，並且纏繞手法回到 Bb 之後下行 b3 音層，使原本 Bb - Ab 繼續下行半音到 G Note 連續 3 個

半音下行手法中間產生的變化，到達第 2 拍 G Note，接著第 3 拍到第 4 拍前 3 個音符，像是這個地方變成了 G7 的 Altered 混色下行，第 4 拍反拍變成跟第 1 拍一樣的手法到達下 1 小節第 1 拍，F－Eb 使用 Double-Approach 手法，而改變方向之後 F Note 又跳到原本 Eb Note 要繼續下行的 D Note，第 3－4 拍除了第 4 拍的 E Note Passing 以外，其他都是 G Altered Notes。

第 2 小節的 Double Approach 從 Bb－Ab 纏繞著，第 2 拍的 Cm7 Arpeggio，銜接第 3 拍的 G Diminished H/W 和第 4 拍的 Ab6。

<u>Ex9 詹宗霖 Solo Lick</u>

第 1 小節 Cm Pentatonic Motive：C、Eb、F、G，第 2 小節第 2 拍的 Chromatic Approach Bb－ G Note，下降半音到第 3 拍混入的 Gb7 混入 Whole Tone 3 度 Sequence，第 4 拍的 A Whole Tone。

<u>Ex10 詹宗霖 Solo Lick</u>

這 Lick 融合了不少的 Idea 和聲混色，在第 1 拍的 32 分音符使用 Ab Whole Tone 的 Bb & Ab 下行 3 全音，而在反拍改為 Ab Lydian，第 2 拍的 G6，第 3 拍 32 分音符的 G Diminished H/W & AMaj7，第 4 拍的 Bb6 & Bb＋，所以和聲混色排列是:Ab7＋、AbMaj7－G6－G Dim、AMaj7－Bb6、Bb＋ 。

Ex11 蘇庭毅 Solo Lick

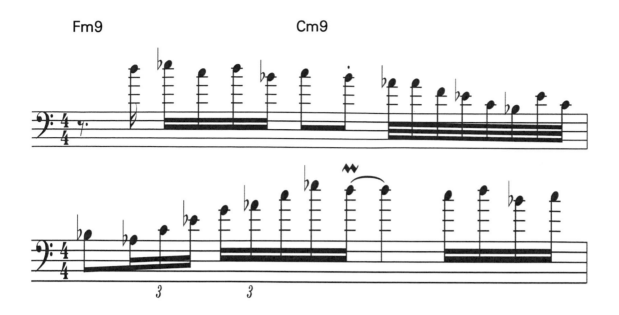

第 1 – 3 拍為 C Dorian 下行，連接第 4 拍的 Ab Major Pentatonic，第 2 小節的第 1 – 2 拍是 AbMaj7 Chord Sequence 2 Octave，然後切分到第 3 拍 AbMaj7 的#4 度音象徵著 Ab Lydian，第 4 拍也是走 Ab 的 Scale Tone。

Ex12 蘇庭毅 Solo Lick

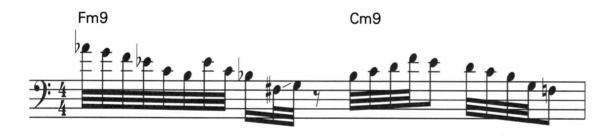

第 1 拍 32 分音符正拍的 F Dorian 下行，反拍到第 2 拍的 Cm Blues 除了 C Chromatic 下行 B Note 以外，第 3 拍的 Bb:12354，第 4 拍 Bb Major Pentatonic。

Ex13 蘇庭毅 Solo Lick

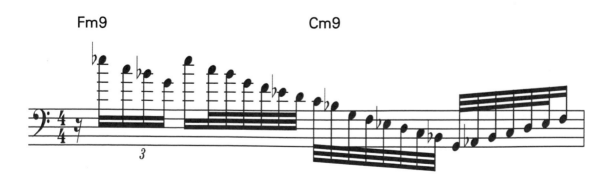

這 Lick 為下行的 Cm2 ＋ C Aeolian，第 1 拍的 Cm Pentatonic，第 2－3 拍的 32 分音符混合著 Cm Pentatonic ＋ 2 度的 Cm Pen 2 下行，最後第 4 拍從 Cm Key 5 度音上行 32 分音符，表現出 C Aeolian。

Ex14 蘇庭毅 Solo Lick

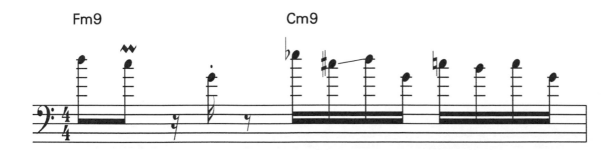

Dorian Down Winding Lick，從 Cm 9 度音的第 1 拍 8 分音符開始下行到主音的 Vibration，下行 4 度到第 2 拍 16th G Note，第 3 拍的 Eb & C# Note 纏繞著目的音符 D Note，第 4 拍 16 分音符 C & B Note 反覆著。

Ex15 蘇庭毅 Solo Lick

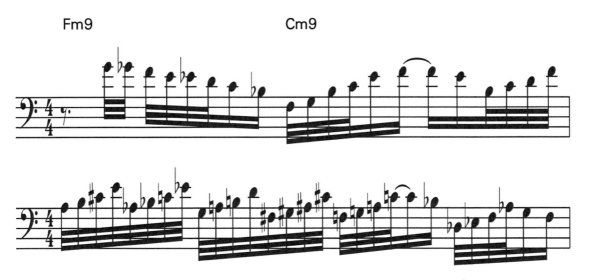

Chromatic Down ＋ Chromatic Move 1235 Lick，在第 1－2 拍從 Cm Key 5 度音 G Note 連續 32 分混合 16 分音符下行半音，第 3 拍從 F Note 起始的上行 Cm Pentatonic，直到第 4 拍反拍 32 分音符開始，以半音移動 1235 的手法貫穿第 2 小節每個音符，Bb－A－Ab－G－F#-F 直到第 3 拍，第 4 拍為 Cm Key b2 度 Db 的 1235，以象徵 Lydian 的 #4、3 度音 G & F Note 收尾。

Ex16 李世鈞 Solo Lick

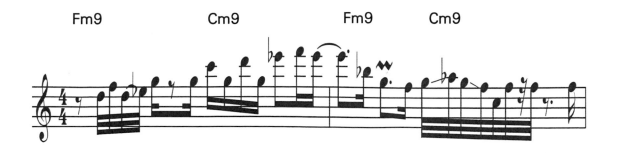

象徵著 EbMaj7 的樂句改變著音符的方向上行，第 3 拍 16 分音符 C & D Note 上行著分別
與 G Note 相交，切分到第 2 小節的 Eb 之後，記得第 2 小節的附點 Vibration，接著第 3 –
4 拍的 Eb Ionian 反覆方向下行的編排。

Ex17 李世鈞 Solo Lick

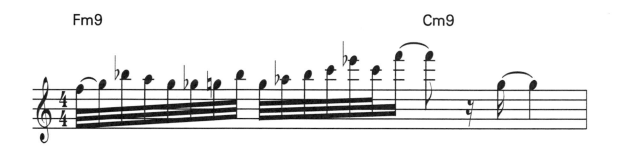

C Dorian#4 ＋C Aeolian Lick，第 1 拍的 32 分音符從 Cm Key 4 度音 F Note 起始，反拍的
G & Gb 反覆著，第 2 拍從 G Note 開始的 C Aeolian 上行，切分到第 3 拍的 F Note，與最
後跳躍回低音的 G Note 切分，Displacement 手法相差著 7 度音。

Ex18 李世鈞 Solo Lick

第 1 – 2 拍的 32 分音符表現著 EbMaj7 & Eb Ionian，在第 3 拍的 D & Bb 反覆著下行，G
& A Note 也在此描繪出 Eb Lydian 的樣貌不同於 1 – 2 拍的色彩。

Ex19 李世鈞 Solo Lick

這句 Lick 也是 EbMaj7 的合聲描繪，開始第 1 − 2 拍是 Eb Major Pentatonic，接著第 3 拍是從 Eb、Ab 為主的 1235 Sequence，而他們兩個的屬性都有前一個順階半音階，最後第 4 拍的 G Note 下行與 Eb Note 反覆著表現著 Eb Triad。

Ex20 王義中 Solo Lick

Ebm 和弦進行當中，在第 1 小節第 2 拍開始用 Gb Ionian 下行，在第 4 拍重複著 4 度、3 度主題變化節奏，第 2 小節第 1 拍 16 分音符仍然是這 3 個音符 Bb、Cb、Ab，改變著音符位置和節奏，並且在後續仍然像是繼續延伸的感覺。

Ex21 王義中 Solo Lick

在第 1 小節這個下行樂句交錯著反覆的方向，並且反覆回到原來的音符，像是 F & Ab，在第 2 小節第 1 拍的 Db Triad 從 3 度音 F Note 起始，第 2 拍 16 分音符使用在第 4 點，跳躍 5 度音下行的旋律 Displacement 手法，切分到第 3 拍，並在第 4 拍 16 分音符做延伸。

Ex22 王義中 Solo Lick

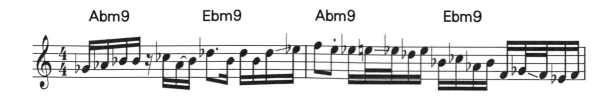

第 1 小節運用 Gb Ionian 音符的上行排列方向的變化，並且每拍都有相同音符，第 2 小節
第 1 拍 8 分音符運用下行 b7 度音層 Chromatic Approach E Note，並且在第 2 拍 32 分音
符和 E Note 反覆著，依序階梯式下行。

Ex23 王義中 Solo Lick

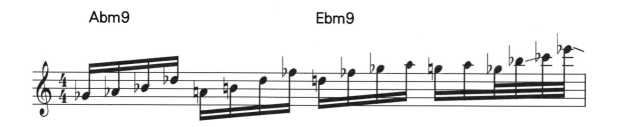

在這 Lick 使用 4 Note Group 來綑綁和聲，Ebm Key 和弦進行中，混入有趣的手法使用 D/F#
的概念 1235 間隔，F#同音異名 Gb，先在第 1 拍使用與和弦進行相關的 16 分音符 Gb 起
始的 1235，看起來還在調上，接著上行 b3 度前往 A 的 1235，A、B 為 Ebm Key 的 b5、
b6 度音層，接著 Db 解決後 Fb 又在 b9 度，然後 4 度 D Note 為主的 1235，一樣在第 3 個
16 分音符 Gb 暫時解決，這時完成了一個 D/F#的 1235 間隔，最後第 4 拍被上行 4 度臨
時轉換，下降半音解決到 Upbeat 的 32 分音符 Gb 起始 1346，剛好回 Ebm Key。

Ex24 王義中 Solo Lick

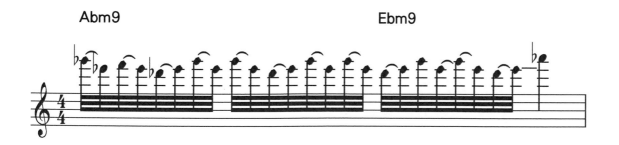

這是 1 個 8 切 6 的 Altered Meter 句型，意思是將 6 個音 32 分音符綑綁為每 1 組，除了
第 1 組的 Gb、Eb、F、Eb、Db、Eb 不一樣以外其餘相同，進入每一拍 8 個 32 分音符
裡，不受規範成為新的 Group 進行，直到第 4 拍 Ab Note。

MORNING WALK

這首曲子發行於 2019 年 10 月份 Winter Stories 專輯，Jazz 三重奏類型風格，有別於其他專輯曲目，在音樂裡面的呈現，其中一首表較清新感，仍然以旋律主題敘事性，延伸發展出的演奏曲，Brian 喜歡早起尤其是在冬季，感覺到冷空氣的溫度而顯得有精神。

在鋼琴獨奏前幾小節開始的獨白，接著前奏的 Band Sound 開始，Drum Pattern 就像步伐一樣往前行走著，搭配著 Piano 的和弦鋪底並且穿插 Feel In 的短樂句，以及 Double Bass 厚實的聲響，單純的節奏型態包含著樂手彈奏，拿捏的巧思，填滿著框架，進入 Verse 的 Brian 拿手 Motive 情感化樂句做為開端。
Piano: Brian Culbertson，Upright bass: Steve Rodby，Drums: Khari Parker。

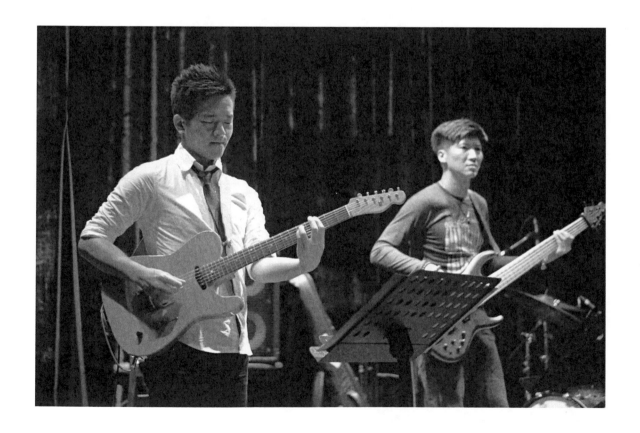

MORNING WALK Intro Piano Melody

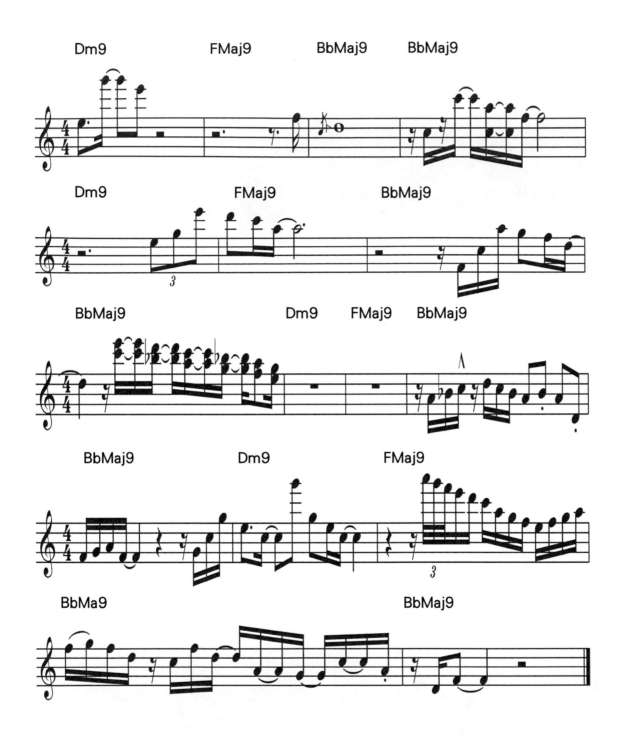

在最先情緒無拍的 Piano 彈奏，銜接到進 Band Sound 的第 1 小節開始，我們首先觀看這樣的和弦進行，可以分析出他是個 D Minor 或 F Key，第 1 小節的第 1 - 第 2 拍使用附點 16 分和切分反拍，俗稱 147 的節奏，分別扮演了 Dm9 和弦的 2 度、11 度和 9 度音，接著持續休止到第 2 小節最後 1 拍的第 4 點 16 分音符 F Note，銜接到第 3 小節全音符，從 C Note 迅速滑到 D Note，第 4 小節為 F Key 的 IV 級和弦 BbMaj9，第 1 拍 16 分音符第 2、4 反拍的 C Note 以及 8 度音，切分到第 2 拍 16 分音符，第 2 - 3 個 16 分音符切分 A Notes 和他的高 8 度雙音，並在第 4 個點 F Note 切分到第 3 拍的 2 分音符，所以是 F Triad

Fusion Brian Analysis & Soloing

和弦容納在 BbMaj9 和弦當中。

接著以下的和弦進行如同前 4 小節，Dm9 – Fmaj9 – BbMaj9 – BbMaj9，慵懶的第 5 小節在和弦 Dm9 落下後，第 4 拍的 3 連音出現扮演 Dm9 和弦的 2 度、4 度和 9 度音，像是在 Dm9 描繪 Em，與第 1 小節的用音相同但是高 8 度的 G Note 返回 4 度音，這像是與第 1 小節相同主題音符，但透過高低 8 度銜接的轉換、置放的位置、節奏不同，而產生新的感覺。

第 6 小節像是在 FMaj9 裡面放著 Am Phrase，第 7 小節的 2 分休止到第 3 拍第 2 個 3 點 16 分音符出現上行扮演 BbMaj9 的 527 音，和第 4 拍的下行 653，D Note 切分到第 8 小節的第 1 拍 4 分音符，在第 2 拍 16 分音符從第 2 點開始的 Double Stop 切分反拍依序：C – Bb – A – G – F – E 搭配著他們順階的 3 度上行音層來下行，做一個在段落漂亮的 Feel In。

第 9 –第 10 小節 Dm9 – Fmaj9 的節奏 Piano Riff，第 11 – 12 小節的 BbMaj9 使用 2 Bar Phrase :0712 – 0321 -71 - 73，5675 – 5 – 0 – 0626，請注意實際音符的高低上下行，在第 12 小節第 4 拍做為連接，第 13 小節 Dm9 旋律是第 1 小節的變化組合：2.b7 - 04 - 42b7 - b7，注意實際高低音！像是在 Dm9 描繪著 C Triad，第 14 小節的 FMaj Scale 在第 2 拍 32 分 3 連音與 16 分音符的下行結合，接著 16 分音符直到第 4 拍的上行，0 321 76 – 5321 - 7123。

最後第 15 – 第 16 小節的 BbMaj9 和弦，使用著 F Maj Pentatonic Scale，第 1 拍 16 分音符 F – G Hammer On，第 3 – 第 4 拍切分著 D、A、G、C Notes，最後第 16 小節敍述的結尾 BbMaj9 的 3、5 度音切分到第 2 拍。

117

MORNING WALK Intro Bass Line

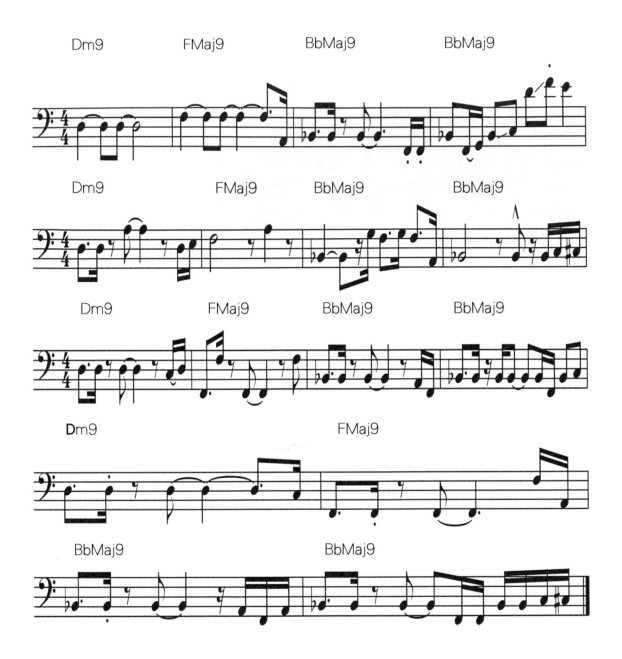

Steve Rodby 所彈奏的 Double Bass Line，厚實又深沉，在 Dm Key 和弦進行當中表現出基本的節奏架構和巧思，這樣的 Bass Line 句型屬於 4 Bar Phrase Bass Line，從第 1 小節和第 2 小節一開始的 4 分音符切分到 8 分反拍的節奏，而我們可以看到是著重於和弦的主音 Root 做引導，加上些細微的變化，和在第 4 小節做經過旋律，扮演 BbMaj9 和弦的 BbMaj Pentatonic，並且落在第 4 拍的和弦#4 音 E Note，不難理解它屬於順階的 Lydian 調式，做為連接延伸到後面。

下個 4 小節，第 5 小節開始著重於附點音符和第 2 拍 8 分音符反拍節奏，俗稱 147 節奏，運用第 4 拍反拍 16 分音符 1、2 度音連接，第 6 小節 2 分音符和弦主音，加上兩個 8 分音符所連結切分的 4 分音符使用和弦 3 度音 A Note，這像是 Bass Line 的 Variation 一的作

法，第 7 小節主要也是從主題節奏去做某些變化，但仍然看得出 147 主題節奏，主要特別的是他在附點音符之間用了 6 度、5 度音的交替，第 8 小節使用和弦 Root Bb Note 2 分音符，第 4 拍做了 16 分音符的 1 度，2 度音加上 Chromatic Note 兩個半音連接第 9 小節的主音 D Note，這小節看得出像是為了連接的 Line。

第 9 小節開始的 4 小節，仍然相同和弦進行，運用 147 節奏主要保持 Root 的引導，在第 4 拍的不同節奏做每下個小節的連接變化，第 12 小節運用主題節奏 147 的概念做節奏改造，但仍然聽得出是主題節奏，使用著和弦 Root 音做連接。

第 13－16 小節也使用 147 主題節奏，在每第 4 拍做節奏上的變化連結音，第 15 小節第 4 拍的 16 分音符使用和弦 7 度和 5 度的交替特別手法，第 16 小節一樣節奏使用的音符與第 8 小節一樣是 1、2 度音加上 b3 度音連接下個小節，當然你也可以看成是 Bb Maj Blues Scale。

由以上的 Bass Line 我們可以知道圍繞著主題節奏的 147 節奏，使用著 Root 圍繞主要模式搭配著深沉的 Bass Sound，並且能夠穿插變化少許的節奏的小節，但仍然聽得出主體，以及偶然的置放不同音符節奏的小節，有別於主要節奏，和每小節第 4 拍的變化連接。

每個第 4 小節主題做法當中，我們可以歸類成 3 種方式運用，第 4 小節的旋律化連接，第 8 小節的保持 Root 為了連結下個小節的 Chromatic 經過音，第 12 小節的主題節奏 Variation，第 16 小節的性質與第 8 小節相同。

> 由此可以發現每個第 4 小節的功能性，我們可以編排於:1.旋律化，2.連接，3.主題節奏變化，做為以後我們運用的想法概念。

MORNING WALK Verse Melody

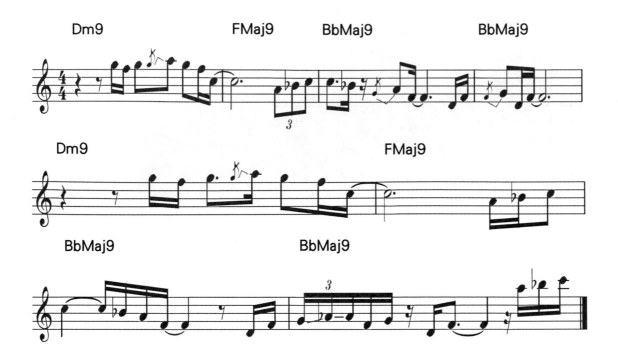

Dm Key 的和弦進行，搭配著 FMaj Key 旋律混色，除了在最後一小節的第 1 拍 3 連音使用 F Major Blues，別忘了表情符號。

Verse Bass Line

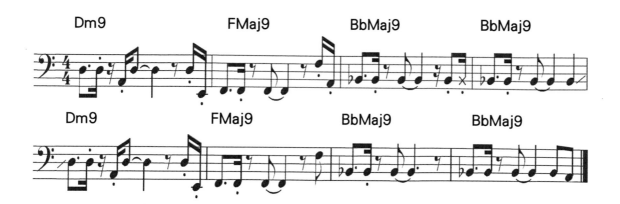

Bass Line 著重於 Root，並且增加節奏和短音以及切分的變化，音符的變化不大，主要保持著厚實的低頻。

MORNING WALK Pre-Chorus Melody & Bass Line

Melody

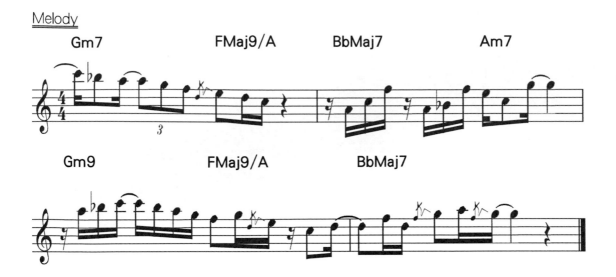

在 Pre-Chorus 的 ii、I/3－IV、iii－ii、I/3-IV 和弦進行，旋律上變化可以看出他的曲線，第 1 小節的切分和變化拍子呈現從 C Note 下行的 F Major Scale，第 2 小節的 16 分音符 1－2 拍主題，分別混入了 F/A、和 A、Bb、F Note，以 A 間隔 F Note 為主題，第 3 小節的旋律也是使用 F Major Scale 的編排上下行呈現樂句，別忘了表情符號的地方。

Bass Line

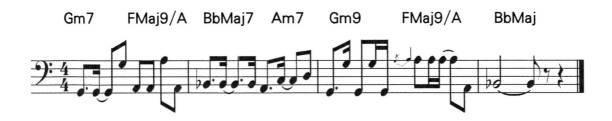

Bass Line 仍然強調著 Root，請感受他的節奏與高低音帶來的變化吧。

MORNING WALK Reintro Piano、Bass Line

Piano

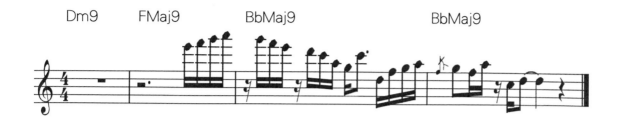

在 Reinto 的第 2 小節第 4 拍 16 分音符上行調性裡的 7123，接著第 3 小節第 1 拍開始下行 16 分音符 1 – 2 拍 0217、0653，之後轉方向。

Bass Line

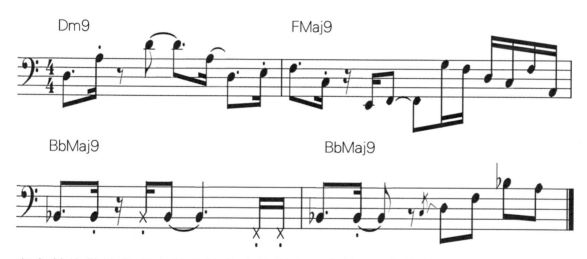

與之前的做法差異在於些許節奏的變化，和第 2 小節的 Feel in F Maj Pentatonic 和 Displacement 從 F 到低音 A Note 手法，第 3 小節最後 16 分加上 Ghost Note，第 4 小節的表情符號和上行。

Verse 2 Bass Line

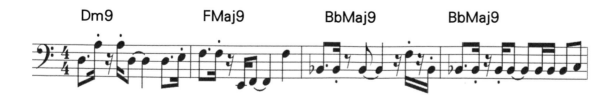

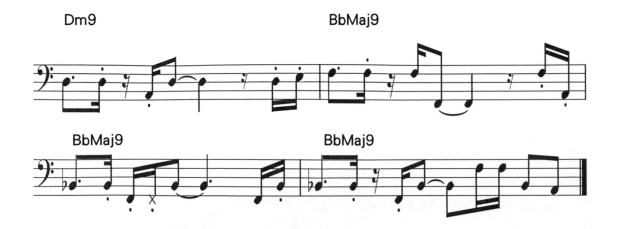

與之前的 Verse Bass Line 有些細微的變化，但主題節奏還是相同，節奏與經過音和 Root 高低音呈現的差別，在主題節奏還在的清況與許變化，像是第 1 小節的第 2 拍 A Note，和第 4 拍的 D、E Note 高低音變化，第 2 小節的 F Note 也上升了 1 個 8 度，第 3、4 拍的節奏變化，第 3 小節的的 4 拍 16 分音符反拍，第 4 小節第 2 - 4 的拍子變化，第 5 小節第 4 拍 16 分音符銜接第 6 小節第 1 拍，與第 1 - 2 小節的銜接變化相同，以及後面的節奏變化發展。

MORNING WALK Chorus Melody & Bass Line

Melody

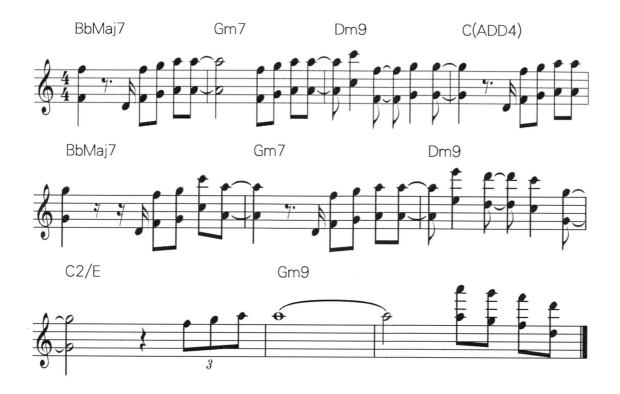

很明顯的 4 Bar Phrase，在第 4 小節 Picu Up 旋律到下個第 1 小節，在第 3 小節做 Feel In，明顯的 Motive 需要重複 3 次，直到邁入第 9－10 小節後節奏緩和。

Bass Line

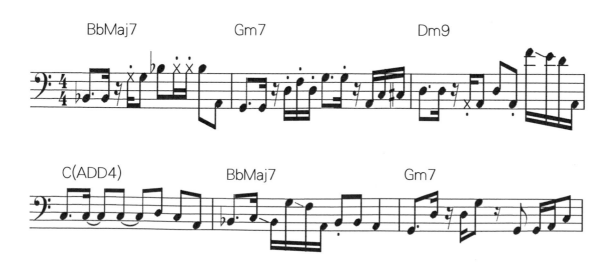

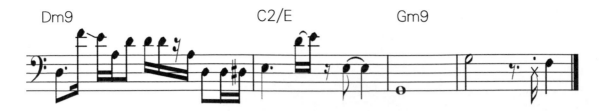

第 1 小節的主題節奏第 1、2 拍，除了第 8－10 小節，第 2、4、5、7 小節將節奏做了更換，第 2、3、7 小節的第 4 拍 Feel 變化務必彈奏清楚。

MORNING WALK Piano Solo

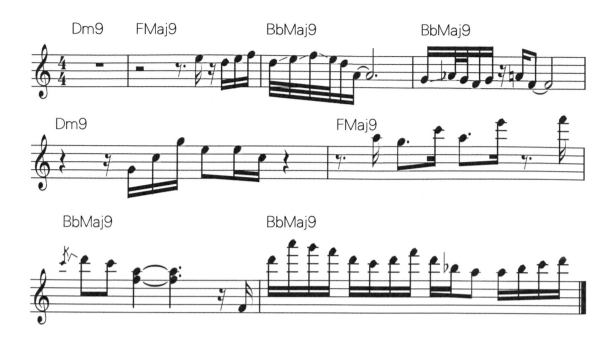

留白的第 1 - 2 小節，直到第 2 小節第 3 拍 16th Note 進入，直到第 3 小節都是強調著屬於 D Aeolian 調式的：D、E、F Notes，最後切分在 Dm Chord 的 5 度 A Note，第 4 小節表現著 F Major Blues，要注意 32 分音符的反覆，第 5 小節的 C Triad 515、331 手法，第 6 小節表現著 Am，最後第 8 小節的 BbMaj9 混入 Dm 色彩的 Dm Pentatonic ＋ A Phrygian。

MORNING WALK 喻寒 Piano Solo

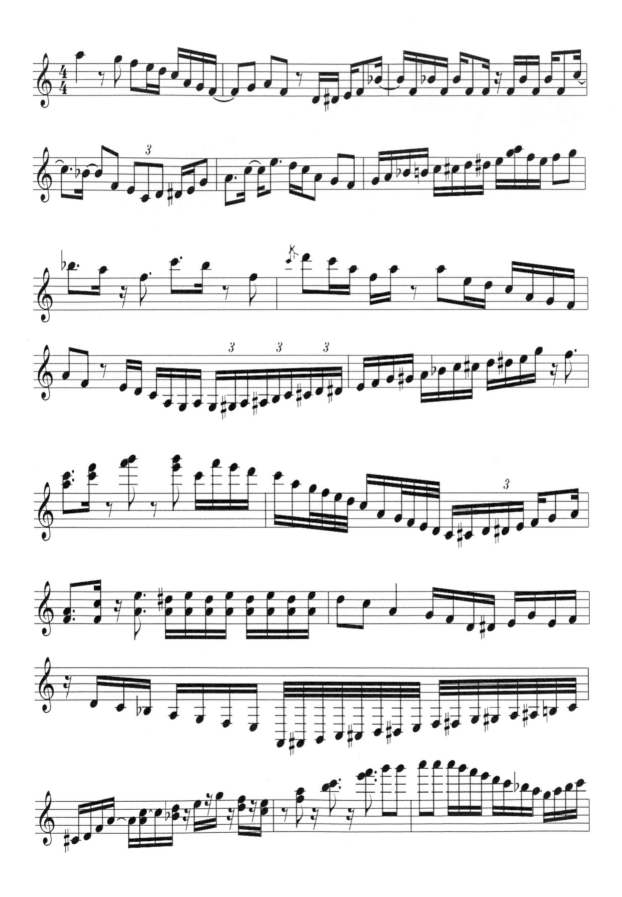

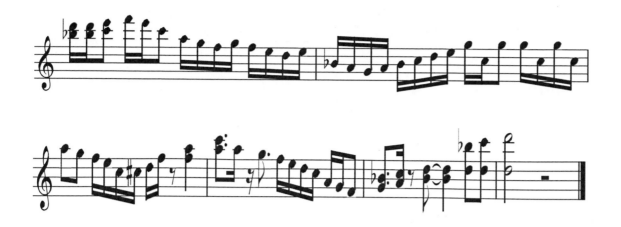

Morning Walk Artist Licks Analysis

Ex1 Brian Solo Lick

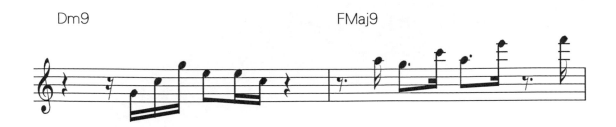

第 1 小節象徵著 C Triad，不花俏而有特色在第 2 拍 C 和弦的 515 手法，第 3 拍也重複了 E Note 巧思，第 2 小節的 FMaj9 從 A Note 開始，表現著 Am 雖然容易但用上了 Am 許多音層：Root、b7、b3、5、b6，製造出旋律線。

Ex2 Brian Solo Lick

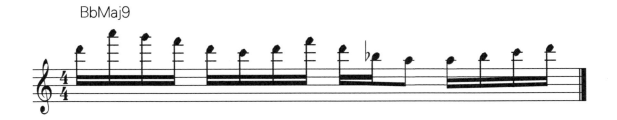

在 BbMaj9 和弦當中混入 16th Notes Dm Pentatonic ，在第 1 拍開始的 D 上行 5 度到 A Note，然後下行，接著透過第 3 拍下行到 A Note，在第 4 拍表現著 A Phrygian Line 上行。

Ex3 邱斯寧 Solo Lick

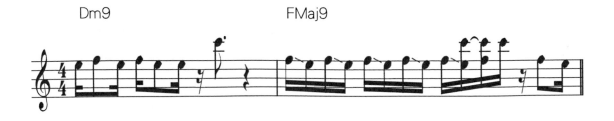

這句 Lick 純粹只有 3 個音符構成：E、F、C，但卻造成很有主題性的效果，第 1 小節 E & F 使用 16 分和 8 分音符反覆，然後上行 C Note，第 2 小節 16 分音符在 1 - 2 拍 F & E Notes 反覆著，第 3 拍製造了原本的 F & E Note 反覆，以及從 16 分音符第 2 點切分 C Note ，Double Stop 的效果，最後仍然 F & E Note 收尾。

Ex4 邱斯寧 Solo Lick

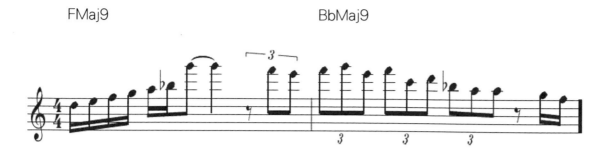

D Aeolian ＋ F Ionian Lick，第 1 小節的 D Aeolian 上行，到第 2 拍 Bb 切分到間隔 6 度的 G Note，第 2 小節的 3 連音 F Ionian，變化著方向下行遊走著。

Ex5 喻寒 Solo Lick

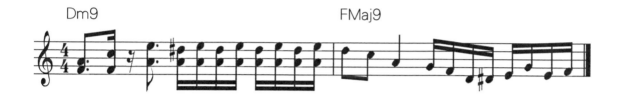

F、Am Triad Chromatic Approach ＋ D Aeolian Lick，第 1 小節的 Double Stop，在第 1 拍的 F Chord 混入 3 度、5 度，第 2 拍 A 與 5 度音 E Note 的 Am Triad，第 3 - 第 4 拍反覆著保持低音 D# - E 反覆著，第 2 小節的 D Aeolian 下行，並在第 3 拍 16 分音符 D Note，和第 4 拍的 E Note 之間增加一個 Chromatic Approach D# Note。

Ex6 蘇庭毅 Solo Lick

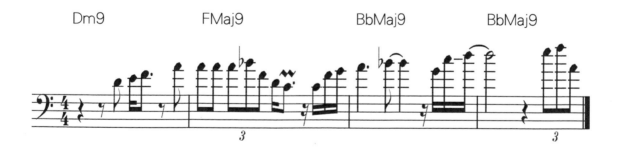

使用 Dm 的 1 - 2 - b3 - 5 在第 1 小節上行節奏編排著，第 2 小節-第 4 小節 FMaj9 - BbMaj9 - BbMaj9 和弦進行混入 F Ionian，記得在第 2 小節第 3 拍增加表情動作的 C Note，最後第 4 小節的 3 連音 F Note 使用 Displacement 手法跳躍下行到 A Note。

Ex7 蘇庭毅 Solo Lick

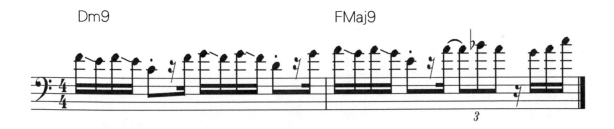

1、3 拍使用相鄰的 Diatonic Scale 高音到低音 Motive，16 分音符反覆著，並在第 2 & 4 拍做 5 音交替，也做出短音表情音符，第 1 & 3 拍的 F、E - G、F，直到第 2 小節第 1 拍的 A、G Note，並且在第 3 拍開始變化。

Summary

經過了以上的章節，看完了我想要表達的一切以後，相信可以獲得不少的收穫和想法，因為當初在 2018 年 11 月的時候，就寫下一點文案關於融合樂，後來慢慢增加，於是決定寫下以 Brian Culbertson Analysis 主題，想要分享在融合樂其中之一的派別，除了 Bass 以外還有許多關於音樂上的其他樂器，和演奏想法、間接帶來的樂理，比較完整的呈現，以及這段時間當中演奏這些音樂的心得，但是覺得還不夠，所以又花時間慢慢的把跟夥伴的演奏像是 Guitar、Keyboard 給謄寫下來，了解它們其中的風味，分析並且也想要 Bass 能一同彈出這樣的樂句。

就藉由這幾首曲子，讓更多人知道這類型的音樂和演奏想法，或許你也擁有自己喜歡的其他風格類型，但在這其中也許更能讓你有興趣的，是不同樂器的 Solo，不同樂器音樂處理的手法，旋律、樂句的應用，2 Bar Phrase、4 Bar Phrase、Motive，和許多的細節等等。

除了編寫書籍的過程以外，最忘不了的就是幾乎每天在咖啡店裡的謄寫，將專輯裡面的樂手、跟我合作的樂手徵求它們每個人的同意之後開始執行，把每個音符給反覆聆聽專注的寫出來，從不明朗化到清晰，再去思考當下音樂家的呈現，除了理解讓該樂器的 Player 能夠學到而內在化以外，也轉化它想要讓 Bass 手嘗嘗這樣的樂句，因而增加許多平常 Bass 手們自己無法去想到的畫面，透過學習內在化成為自己新的樂句。

而再 Bass Line 的謄寫上，採用了專輯 Bass 手的，以及許多我的手法，也表現出能夠將原始的節奏主題發揮，並且不去破壞主題而增加趣味性，注意該做到的表情細節，掌握許多想法，這也是在其中想要讓 Bass 手以及正在翻閱這本書的旋律樂器 Player 所知道的事情。

也因為有了志同道合喜歡 Fusion 音樂的樂手朋友們參與，和我一起演奏喜歡的這些音樂，熱情的彈奏出這些，才能讓我最後將所有整合再一起，成為一個更加完整的作品。

希望在此不僅是學習 Bass 樂句，也間接體會欣賞這門音樂帶來的感性和有趣，或許藉由此為你打開融合樂的大門，開始努力地愛上這些，並且替以後的自己尋找更多適合自己的旋律和演奏方式，那麼對於早就已經是這些音樂的喜好者來說，相信也是能夠讓你看到其他的想法和詮釋，將有別於自己的，吸收內在化他們，更進一步的探索其他塊的音樂。

國家圖書館出版品預行編目資料

Fusion Brian Analysis & Soloing／蘇庭毅著.
－初版.－臺中市：白象文化，2020.09
　　面；　公分.
ISBN 978-986-5526-66-5（平裝）
1. 樂評 2. 演奏
910. 7　　　　　　　　　　　　　　109010094

Fusion Brian Analysis & Soloing

作　　者　蘇庭毅
校　　對　蘇庭毅
攝　　影　EK_FUNG
Musicians　Brian Culbertson、Jimmy Haslip、Chuck Loeb、Alex Al、Lee Ritenour、
　　　　　　Steve Rodby、蘇庭毅、廖禮烽、Aj－Fender、豆漿、詹宗霖、李世鈞、王義中、
　　　　　　邱斯寧、喻寒
專案主編　林孟侃
出版編印　吳適意、林榮威、林孟侃、陳逸儒、黃麗穎
設計創意　張禮南、何佳誼
經銷推廣　李莉吟、莊博亞、劉育姍、李如玉
經紀企劃　張輝潭、洪怡欣、徐錦淳、黃姿虹
營運管理　林金郎、曾千熏
發 行 人　張輝潭
出版發行　白象文化事業有限公司
　　　　　412台中市大里區科技路1號8樓之2（台中軟體園區）
　　　　　出版專線：（04）2496-5995　　傳真：（04）2496-9901
　　　　　401台中市東區和平街228巷44號（經銷部）
　　　　　購書專線：（04）2220-8589　　傳真：（04）2220-8505
印　　刷　普羅文化股份有限公司
初版一刷　2020 年 9 月
定　　價　800 元

白象文化　印書小舖　出 版・經 銷・宣 傳・設 計
www.ElephantWhite.com.tw　PressStore
f 自費出版的領導者　購書 白象文化生活館